愛

在紙上游

——

向雪懷歌詞

向雪懷
簡嘉明
著

序一

譚詠麟
先生

向雪懷的文字世界裏，充分體現到男人的浪漫。不像煙火一瞬間的燦爛，卻似微風在心底輕輕搖曳，連綿不斷⋯⋯

對初戀的懷念，對情感的真摯，從「向雪懷」三個字已見微知著（當中的故事，知道的就明白，不知道的就上網搜尋一下好了）。

如果你熟悉我的歌，你就會發現向雪懷他並不只有愛情，也對朋友有義，對社會更有宏觀的情懷。如果不是情感豐富的人，斷不能對不同的情也有深刻的體會。

要我選一首最喜歡的歌嗎？很難，魚與熊掌不是都在我手上嗎？

序二

沈祖堯
教授

儘管我對香港流行音樂的認識不多，但是很久之前，就如大部分的香港人一樣，我已聽過「向雪懷」的名字。

多年後的認識，更令我感到人如其詞——既是性情中人，也彬彬有禮；既可文以載道，更屬情之所至。

三十多年來，他為歌曲所寫下的文字，不知不覺間，與大眾的心聲起了共鳴，也為時代留下了動聽的註腳。

而在於他來說，應該只是「我手寫我心」吧！

序三

曾葉發
教授

我認識的向雪懷是一位才華洋溢並充滿自信的填詞人。
他筆下過千作品不少已經成為香港流行音樂文化的經典。
高興知悉《愛在紙上游——向雪懷歌詞》的出版，好能讓
愛好中文歌曲或對香港文化發展有興趣的朋友更深入了
解向雪懷（陳劍和兄）創作的背景。

流行文化很多時會被誤解或標籤成「庸俗」或「膚淺」
等負面評價，但個人認為，任何於社會中生氣勃勃地存
在的事物都一定有其價值及意義。音樂並無雅俗之分，
只是社會上人們於不同環境心態中所需所作的多元活動
之一，而流行歌曲亦只是眾多音樂類別的其中一種，有
其特質與功用。客觀而言，流行歌曲作為音樂藝術其中
的一種載體，理論上可容納極富藝術性的內容，又或相
反地也可盛載空洞無物的「偽術」。這客觀的現象於「古
典音樂」（或所謂「正統音樂」）中亦同樣出現。音樂
的感染力在於樂曲本身與聽者的關係，其他並無什麼絕
對客觀的尺度可對之妄加評價。

雪懷兄的詞，難得的是能雅俗共賞，他能於詞中掌握了
眾多人的所感所想，亦能與音樂的意境配合。這是我對
向雪懷作品的一點意見。希望此書的出版能加深社會對

香港流行文化的認識，並期盼劍和兄日後繼續與讀者分享他數十年來對文學、詞、曲等藝術方面的體會。

序四

鄧昭祺
教授

探幽索隱　剖析毫釐

向雪懷先生從事音樂行業超過三十年，是繼黃霑、盧國
沾和鄭國江幾位大師之後，極具才華和影響力的香港流
行曲填詞人，對香港樂壇有重大貢獻。他榮獲 2014 年的
「CASH（香港作曲家及作詞家協會）音樂成就大獎」，
就是最有力的證明。

向先生獲獎後，接受鳳凰衛視《港人・自講》節目訪問
時說，他的歌詞所寫的大都是有「畫面」和「場景」的
真實故事。他喜歡從生活中找題材，然後用歌詞把所見
所聞記錄下來，其中有不少是他的親身經歷。他的著名
作品，如〈月半小夜曲〉、〈雨中街頭劇〉、〈藍月亮〉、
〈午夜麗人〉、〈不見不散〉等，都是以這個方式創作的。
他說自己是「利用音樂寫生」，即利用「人物掃描式」
的歌詞來刻畫人生。如果我們知道向先生歌詞的創作背
景，肯定能更加深入欣賞歌曲，這本《愛在紙上游——
向雪懷歌詞》正好在這方面滿足了喜愛他作品的人。向
先生的成名作是 1982 年由譚詠麟主唱的〈雨絲・情愁〉，
這首歌改編自一首日本流行歌曲，原唱者是女歌星五輪
真弓，曲名是〈リバイバル〉（*Revival*），內容講述一段
已逝去的戀情。這首歌曲前奏的雷雨聲喚醒了向先生的

記憶，驅使他把自己一段賺人熱淚的經歷寫進歌詞中：他的初戀情人住在深水埗，有一次他冒着大雨從紅磡理工學院步行至情人家的樓下，希望能在她把晾曬在外的衣服收進屋內時，見到她一面，可惜終於未能如願，只好黯然離開。本書「歌詞緣起」部分，由向先生親自執筆，簡明扼要地說明每首歌詞的創作背景。經過向先生的解說，我們才知道〈雨絲·情愁〉所敍述的，原來是一段令他刻骨銘心的痴戀經歷。歌詞的「窗中透光／一絲奢望」，指向先生見到心上人家中透出燈光，以為還有見到對方一面的機會。當「燈光熄滅」，他的希望頓時幻滅，感情「裂痕」再也「沒法修補」，他「畢生所要尋覓」的愛情便消失得無影無蹤。我們拿向先生的歌詞與原曲比較，便會發覺原曲只不過追憶一段已成過去的愛情，歌詞並沒有細節描寫、人物刻畫，更加沒有〈雨絲·情愁〉裏的動人故事，因此感人程度似乎略遜一籌。

向先生的高足簡嘉明小姐，是資深填詞人，對粵語流行曲素有研究。在本書「歌詞賞析」部分，她用內行人的眼光，從文學角度詳細評析向先生的歌詞，讓我們能夠透徹地欣賞歌詞的內容和寫作技巧。大概由於嘉明受過

多年的中國語文專業訓練，所以賞析部分用詞精當、行文流暢、論述清晰，她有時甚至運用寫作學術論文的手法，溯本追源地找出歌詞的出處，加深我們對歌詞的認識，〈東山飄雨西山晴〉的論述就是一個明顯的例子。本書最值得留意的地方，就是嘉明沒有因為向先生是她的填詞老師而在評析中一面倒讚賞。她評論〈東山飄雨西山晴〉時說，向先生為了配合這首歌的中式曲風，以古典文雅的用語入詞，「然而到了副歌，寫法卻變得口語，與原來古雅的語調格格不入，頗為可惜。例如『不必牽掛住』似直寫主角的話語，而『我會向你祝福／一生都得意』更像為遷就旋律而堆砌，因為正常的說法應只寫『我會祝福你一生都得意』就行。」這種客觀持平、公正無私的態度，使本書的賞析部分令人信服。

本港一些大專院校近年來開辦了「歌詞創作」課程，但一直缺乏合適的教科書和參考書，《愛在紙上游——向雪懷歌詞》正好填補這個空缺。

序五

馮祿德
先生

誼女嘉明又出書了。今次她跟師父合作撰寫《愛在紙上
游——向雪懷歌詞》一書,想我為她寫篇序。我不勝雀躍,
感覺又興奮又親切。我十分欣賞他們的創作意念,更十
分認同他們的寫作動機,遂接受邀請,不揣冒昧,分享
個人一些淺薄的相類經驗,藉以致意。

醉心藝術的人,大都有這樣的心願:希望自己於藝術的
鑽研越有進境之餘,更能將藝術推廣,讓更多人分享,
更多人受益。要達到此目的,抒述自己的創作心得或感
受,或分析已有所成的作品,為同好者導賞,肯定都是
可為之道。

記得年前為報答安老院細心照顧先父之恩,曾為院友主
持「粵劇名曲欣賞」。我特意選取一些涉及文學、歷史
的粵曲,例如《琵琶行》、《李後主》等,首先介紹樂
曲的內容背景,扼述故事大概。涉及文學作品的,或會
朗誦相關的詩文一遍,並略加解說;涉及歷史事件的,
或會比較其與史實相異之處。播放樂曲後,就曲詞內容
討論其所擬表達的主旨,或就遣詞用字闡明其精妙獨到
所在。一眾長者反應熱烈,都說對所播粵曲本耳熟能詳,
再得到補充資料及引導,聆聽時感受越深,倍添趣味。

有些耆英甚至主動道出感受，分享豐富經歷。

誼女邀我寫序時，正值排練中英劇團行將上演的《月愛．越癲》。該劇是齣輕鬆小品，藉展示不同的人際關係貫串世間多種情愛，其涵蓋之廣闊堪與向雪懷先生的詞作相比。我在劇中戲份不多，但導演安排我一直留在台上，因而得以對全劇十個角色的台詞都聆聽多遍，幾可複述，對十二個分場所描畫的人際感情關係感受殊深，其中涵蓋了男女戀情、夫婦關係、兩代矛盾、手足恩怨、莫逆之交……乃至個人對社會的關愛與盼望。於我這個高齡長者、資深演員而言，劇中許多人生階段皆曾經歷，部分情節多所見證，每排一次，每演一場，想起許多人，憶起許多事，千思萬緒，感慨彌深。禁不住，隨手在「面書」上寫下一些感想，或剖析劇作者的選材與佈局，或讚美導演的心思與演員的演繹；想不到，朋友讀了，頗感興趣，尚未觀劇者，說滿有期待，已經觀劇者，想留言分享。該劇銷票情況理想，且曾考慮加場，我在「面書」發帖，應無為劇宣傳之嫌，卻收交流共賞之效。這不正是誼女師徒新著《愛在紙上游──向雪懷歌詞》要走的方向嗎？當然，他們追求的更加遠大，影響得更加廣袤，

價值更加高！

向雪懷先生，我誼女的師父，詞作產量驚人，內容涵蓋面極廣，用字精煉而自然，道盡世間情意，膾炙人口的作品多不勝數。對於他的大名，我曾有過頗富詩意的誤會。校友關正傑七十年代末曾有一首非常動聽的歌，〈雪中情〉，歌中意境情調幽美，印象深刻。到八十年代初因聽〈問為何〉、〈午夜麗人〉、〈聽不到的說話〉等曲而得聞向雪懷先生名諱，竟順理成章地以為：「噢！就是填〈雪中情〉的那位詞人。」向先生詞作所選的處境與題材常見新意，甚少重複，有些有故事性，別具趣味，有些寄寓了他的情懷、他的想法，別帶感觸，其中〈午夜麗人〉、〈一人有一個夢想〉就是很有代表性的例子。前者讓我想起林黛、關山主演的電影《不了情》，後者單是歌名已頗有思考空間，當年負責高級程度會考中文口試就曾借用以為短講題目，直至近年開班訓練口才仍有選用。我幸而有相關的生活經驗，接觸這些歌曲倍感趣味，一般歌迷若想如我般更深入地理解、鑑賞向先生的歌詞，可以怎樣做呢？《愛在紙上游——向雪懷歌詞》一書可以得到滿足，原來向先生在新書中會剖白每首作

品的緣起、背景與創作的苦樂。這方面固然是香港流行音樂發展與填詞成就的重要記錄，十分珍貴，更何況在向先生的文章之後，再有他的高足，我的誼女，簡嘉明女士循不同角度對她尊師每首詞作加以賞析、評論，或再進一步補充背景資料，引領讀者、歌迷細味歌詞之精妙。

嘉明於大學及研究院主修中文，曾任教高中中國文學，後轉職教育局課程發展處中文組，曾開辦流行歌詞欣賞講座，培訓中學教師如何引導學生通過聽歌學習語文創作與文學賞析，頗有成效。她又曾多次奪得語文創作獎項，現在是一位全職創作人，範疇包括流行曲歌詞、音樂劇歌詞、散文等。嘉明既是個朗誦、辯論高手，又是一位出色司儀，擁有豐富的表演經驗；尤其難得的是既從游於向先生，得薰陶濡染多年，賞析尊師傑作，定能得心應手，多所會意。至於提出評論，徒則出於坦誠，師卻不以為忤，向先生器度之恢宏以及師徒相得之樂，可見一斑！

蒙兩位厚愛，傳來若干首歌詞以及相關篇章，遂我先睹之快。我首先打開 YouTube，重溫原唱歌手如何演繹向

先生的歌詞，再細讀師徒的剖白與賞析，又再細聽歌曲一遍，收穫甚豐：既復活了疏懶多年的樂趣，更提昇了欣賞曲與詞的境界！

向氏師徒對倚聲藝術之愛在紙上游，信必一紙風行，深受歌迷與文學愛好者所歡迎！對教授文學或藝術欣賞的老師更是一大喜訊：有高效益的教材可用矣！

序六

盧國沾
先生

2015 年，香港貿易發展局在書展籌辦了一個講座，名為「三代詞人話寫詞」，出席者有我、鄭國江、向雪懷、潘源良。

當日，除了香港市民來聽講座，還有國內同胞專程來港參加，場面相當熱鬧。原來在座者對粵語流行歌曲，非常熱愛，對歌詞亦相當注意。他們發問詞作者歌詞背後的來源，靈感來自哪裏？

有讀者表示買了我的拙作《歌詞的背後》，希望我們幾個作詞人多些發表有關歌詞的來源。從而令我知道讀書或聽歌者，大都想了解作詞人寫詞的來源。

2016 年 3 月，收到向雪懷兄送來的歌詞書影印本，要求我為他寫序。向兄是我的老朋友，我豈可不聽從。他從事粵語歌曲界多年，曾任唱片監製。他寫有關歌詞的事，一定多采多姿，讓喜愛粵語流行曲的人、注意歌詞的讀者，來個稱心滿意。向兄，洛陽紙貴，請賜我一本！

序七

鄭國江
先生

一人豈止有一個夢想

「遲來先上岸」這句話正應在向雪懷兄身上。論詞壇輩
份，此君屬我等先驅詞人的晚輩。但今天他的長袖善舞，
更於去年榮升老爺身份，環顧我們幾代詞人，他算是先
拔頭籌。

我一向都少應酬，除工作外很少與圈內外的朋友閒敘，
常取笑自己是半個宅男，晚一輩詞人中，向雪懷算是接
觸較多的一位。

眼中的向君是個襟懷磊落的謙謙君子，因此「午夜麗人」
是經驗之描述絕不可信。他的作品文字雋永，取意稱奇，
氣韻流麗，佳作不勝枚舉，作品曾為不少新人鋪出成功
之路，亦為不少巨星錦上添花。

試舉一例以證向君之襟懷。當年他為蔡國權監製第一張
唱片，竟以我作的〈不裝飾你的夢〉作 Title track（主打
歌），徐小鳳的〈流下眼淚前〉亦如是。

一般人的感覺，創作人是比較內向的，但向君 EQ 之高，
令人讚嘆。何以見得？當年寶麗金唱片公司，就把最難
服侍的紅歌星交給他監製。

向君工作態度認真嚴謹，律己律人，所以能躋身不同唱
片公司的高位而創出不凡成績。

本書謹介紹其創作的心路歷程，讀者們更期待下一回寫
他創業的構想與經歷，好讓年輕人借鏡他的成功之路。

序八

李克勤
先生

什麼叫良師益友？

先說「良師」。我很喜歡寫歌詞，從我 1987 年的第一張專輯開始，就有我的歌詞作品出現。最初寫詞的時候，毫無經驗，自然靠「左抄抄右抄抄」，寫完後更需要一位大師幫手修改，而 Jolland 向雪懷就是那位大師，像〈大會堂演奏廳〉就是經過他修改後成為了我其中一首金曲。

「益友」呢？在寶麗金年代，台前幕後所有員工都是打成一片的好朋友，而我那時差不多是全公司年紀最小的一個，有幸得到眾多前輩的疼錫，雖然 Jolland 不是我的唱片監製，但平時吃飯看戲傾偈談笑飲酒打麻將都經常在一起，總是樂於跟我分享上至他的人生道理，下至娛樂圈的八卦是非。到今時今日，有時我在內地開演唱會，他也會在沒有事先告訴我的情況下進場欣賞，之後則用短訊告訴我他看後的意見。

Jolland 的經典作品太多，有幸能唱到他的〈月半小夜曲〉、〈一生不變〉等是我的福氣。

其實，還有我最喜愛而沒有大 hit 的〈紅樓夢〉和〈牡丹亭驚夢〉。各位 Jolland 和我的粉絲，要聽聽嗎？

高勵節先生是向雪懷的小學老師，
本書出版，高老師親筆提字，送贈
墨寶。

修竹不受暑，
一雪挂虚明。平庄
壬申春日书旧作。江南乔

自序

向雪懷 情在心、筆在手、愛在 紙上 游 ——

與其說我是一位詞作家,我覺得我更像一個經常蹲在路邊,觀察身邊一事一物的寫生人,不同之處是我通過音樂作品描繪人生。

上天賜予我一顆能感受痛與愛的心。親情、愛情、友情的點點滴滴,無不令我刻骨銘心。出身於貧苦家庭,體驗比一般人多,父母的無怨辛勤,刻盡己任,是我的最佳榜樣,愛情更影響了我一生。

自小喜愛獨個兒跑到圖書館,當翻閱到一些好文章和詩句時便會莫名其妙的喜悅。我會選擇用一枝心愛的筆、一疊準備好的紙,細心抄寫下來。抄寫時就像沿着作者的心路歷程再走一遍,穿越時空,身同感受。

創作這條路亦是上天安排的,之前從沒有想過。從前輩和同輩的作品中,我學會了寫歌詞。開始時愛寫自己的經歷,之後不知不覺寫上了人生。從對世界的不滿,到欣賞她的美麗,我的一字一句但願都有愛。

香港的流行音樂、電影及電視劇一直推動粵語文化的發

展，可惜坊間的著作少之又少。這本書我除了想道出自己的創作背景外，更希望能夠有客觀的分析，所以特別邀請了我的徒弟簡嘉明一起參與創作。她既有寫流行歌的豐富經驗，亦有深厚的文學根柢，是最佳人選。在下筆前我們定了一個規矩，就是各寫各的，互不干擾，讓讀者可以從不同角度欣賞歌詞。

歌是為一個人而寫，但不是只寫給一個人去聽。

受歡迎、能普及是流行文化的精髓。曲高和寡，自我陶醉，不是我要做的事。經過那麼多年，我的作品慶幸依然留在大家心中，所以決定為我的歌留下一些創作痕跡，願大家閱後有感。

自序

簡嘉明　　文化保育的 雪泥鴻爪——————

為《愛在紙上游——向雪懷歌詞》執筆，對我別具意義。

在我成長的地方，「集體回憶」、「文化保育」、「活化更新」，是時下人們關注的議題。對於有歷史與文化價值的建築或文物，以至老字號的商店和餐廳，許多人都希望在平衡公眾利益與經濟發展的需要下，盡力保留及研究。如果上述的東西面臨遷拆、重建、結業，人們就爭相前往參觀、拍照、光顧，盡量在限期前留個記念，甚至千方百計重新感受昔日的情懷。

在我成長的地方，粵語流行曲（Cantonpop）曾有數十年的輝煌。回憶中，廣東歌曾傳遍大街小巷，流行樂壇幕前幕後人才輩出，百花齊放；顆顆巨星、首首經典，傳遍海外，那是黃金的時代。如今，人們竟覺得聽與唱這裏製作的流行音樂過時，甚至認為本地「流行樂壇已死」……為什麼？

一位有千首詞作的音樂人，精挑三十首作品，寫下創作動機與製作的故事，不單是個人的回憶，也是經驗的分享和研究流行文化發展的珍寶。身為他的徒弟，一直熱

衷創作與文學研究的我，能夠在不受任何干預的情況下
賞析師父膾炙人口的作品，是難能可貴的學習。撰寫的
過程中，付出不少，但得着的肯定更多。

家父經歷戰亂，自學出身，沒有任何大學學位，如今竟
出版了五本著作，也成了古典文學、中國相學與書畫藝
術的研究專家。這令我從小明白，追求「青出於藍」的
膚淺與徒然；只有明白天外有天，這世上高手如雲，能
虛心向前輩學習，才有成長與進步的可能。

一個地方的發展亦然。沒有過去的基礎，未來的一切都
是空中樓閣。縱有言流行曲是「一時一地的產物」，卻
也是源於前人的心血。文化保育的精髓不應只是一時的
感性與激情，更應是對過去的尊重和珍惜。深信以愛出
發，努力耕耘，汲取經驗，不亢不卑，粵語流行音樂定
必再創另一個教人讚嘆的高峰，我成長的地方，也可以
找到持續發展的出路。

這就是《愛在紙上游——向雪懷歌詞》出現的原因。

導言

在 詞海中 悠然暢泳

《愛在紙上游——向雪懷歌詞》記錄了向雪懷三十首歌詞作品。

向雪懷創作過約一千首歌詞，上述的三十首，不一定是出版時主打或得獎的歌曲，但一定是他創作歷程中的代表作。

三十首歌各有三部分，包括歌詞原文、創作緣起及歌詞賞析。

「緣起」由向雪懷親自撰述創作動機、構思、出版感受及鮮為人知的幕後製作軼事，讓讀者對曾愛過、聽過和唱過的歌曲有更深入的了解。

「賞析」由向雪懷的徒弟簡嘉明執筆，從欣賞的角度出發，剖析作品的內容、結構、特色與優劣，兼論向雪懷的寫作風格、作品間的關係及歌詞反映的時代背景。

三部分各自成篇，又可聯結並讀，比較印證。

創作的天空無邊無際，詞海是蘊藏豐富資源的汪洋；期
待讀者於藍天白雲下，在碧波中悠然暢泳，樂趣無窮！

目錄

朦朧

傷痛

緊握

放肆

分離

無言地飄泊

筆跡

淚流

迷惘

相見

回頭

溫暖

震撼

留住你

苦與

小故

彎月

翻開

游向詞海的懷抱

三十首動人的歌詞，都是香港粵語流行音樂膾炙人口的經典。歌曲蘊含了詞作者的心思，是以成長往事、專業經驗和生活經歷釀製的成果。透過創作緣起的剖白及精心的賞析，一起享受在詞海中悠然自得的好時光，回味人生中的喜與哀、苦與樂。

雨絲·情愁

A1　滂沱大雨中　像千針穿我心
　　何妨人盡濕　盼沖洗去烙印
　　前行夜更深　任街燈作狀地憐憫
　　多少抑鬱　就像這天色昏暗欲沉

B1　看四周都漆黑如死寂　窗中透光
　　一絲奢望　但願你開窗發現時能明瞭我心
　　我卻妄想風聲能轉達　敲敲你窗
　　可惜聲浪　被大雨遮掩你未聞

A2　朦朧望見她　在窗中的背影
　　如何能獲得　再一睹你默韻
　　餘情未放低　在心中作祟自難禁
　　今天所失　就是我畢生所要覓尋

B2　我已經將歡欣和希望　交給你心
　　燈光熄滅　就沒法修補這裂痕
　　如長堤已崩
　　我這刻的空虛和孤寂　只許強忍
　　不堪追問　為着你想得太入神

作曲·五輪真弓
作詞·向雪懷
原唱·譚詠麟

補充資料：原曲是五輪真弓的〈Revival〉。粵語版收錄於譚詠麟 1982 年《愛人·女神》專輯。

Revival

(日本歌詞官方中譯本)

在不斷降下的雨中
加緊腳步快速通過
就像是夏天的閃電般
兩人的戀情瞬間就消失

啊　經如此激烈的燃燒
心　現在就像是灰色的 revival
啊　只能成追憶的過往
無法再回去　那過去的故事

如果是已經遠去的人
也是着想要遺忘
那淚眼惺忪的最後一幕
才發現我愛的有多麼深

啊　曾經那麼溫柔的你
面影已經變成鐵青色的 revival
啊　只能追憶的過往回憶
不知道明日　過去的故事

啊　經如此激烈的燃燒
心　現在就像是灰色的 revival
啊　只能成追憶的過往
無法再回去　那過去的故事

緣起

我喜歡看雨，更喜歡走進雨中，迎着撲來的雨水，清洗一臉塵埃，好讓我看清楚留下來的無奈。這不是逃避現實也不是最終解脫，是自我釋懷的一種方式，我愛的一種浪漫。

這種浪漫可以是悲情，也可以是激情。離家出走是一種浪漫，為愛奉獻是一種浪漫，追求夢想也是一種浪漫。這些浪漫行為要有無比勇氣，要不顧後果，要接受痛楚，更不會得到同情。

想念是一件很痛苦的事，是無法逃脫的自我糾纏，活得像夢遊一樣。那一年的那一個星期六，下課了，納悶得想死。沒有方向，跟隨着自己漫無目的的腳步，一直往前行。走到差不多太陽下山時，天空下着密密麻麻的雨，抬頭時一看，原來已經在她的家樓下對面。不知不覺走了兩個多小時，從紅磡理工學院到了深水埗汝州街。全身都濕透，外面的冷不及心裏面的冷。

抬頭仰望，她家開了燈。窗還沒有關上，窗後隱約有她的影子，晾曬的衣服還掛在外面。她拒絕見我已經很久了。

我滿懷希望的等。等她出來收衣服，等她出來關窗，等

遙遠的見她一面，就是望梅止渴，也都意足了。

雨沒有停，風越來越大，就似幫我敲打她的窗，告訴她我就在對面等着。街上的小店一間一間的關上，行人越來越少，家家戶戶的燈都亮着，傳來陣陣飯香。我一點都不覺餓，還一直在等，直至她房間的燈都熄滅了，才絕望地拖着滴水的身軀回家。

事情本該完結，不應該有其他人知道，更不會讓她知道。直至關維麟先生約我到寶麗金唱片公司，將五輪真弓〈Revival〉一曲的卡帶給我，說譚詠麟選了這首歌唱粵語版，想我執筆完成填詞工作。

回家聽着聽着，前奏的雷雨聲把我這段沉睡的回憶喚醒了。雖然置身室內，淚水像雨水般浸沒了我，心中的冷穿透了旋律。在滂沱大雨中，開始憶述這片段，將我最美麗、最痛苦、最浪漫的一幕放進這歌的旋律中，向聽眾一一道來。

由於是我的故事，所以我可以亦願意一筆一畫的用歌詞記錄下來。一種像人物素描式的手法融入我的創作風格中，亦令我的個人創作獨具一格。

這種「人物素描式」的創作手法必須是寫真實的人、真實的事、真實的情。可以寫自己，也可以寫他人，但一定要是親眼所見。

今天很多創作人創作時都是閉上眼睛，全憑想像，脫離現實。每首作品的出現，都好像生孩子一樣，要經過懷孕，等到足月，才可出世。中間的過程有苦有樂，當歌詞完成，錄唱好，面世，就永遠改不了。所以我很珍惜每一個創作機會，更感恩上天給我的靈感。

賞析

在懸念中共嚐雨絲情愁

不少人開始寫流行歌詞時都喜歡以「愛情」為題材。縱然更多人曾批評流行曲的內容多只是「情情塔塔」，甚至因此質疑流行曲的欣賞意義和傳世價值，但寫情歌的人還是前仆後繼，挖空心思希望感動聽眾。不論所寫的是甜蜜的戀愛也好，苦痛的失戀也罷，最重要是可以讓聽者產生共鳴。令人動容，使人揪心，才有反覆播放聆聽的機會，形成流行的基礎。

如何表現個人的經歷和內在的感情，怎樣令他人明白、感動，再與自身或幻想的經驗作聯繫，進而產生共鳴，這就是關鍵所在。否則最刻骨銘心的故事，都只是作詞人主觀的感受與濫情的文句，不單難讓歌者投入，也無法掀動聽眾欣賞的興趣。

〈雨絲・情愁〉是向老師早期的創作，也是最早獲得流行歌曲獎項的作品 [1]。少年時的戀愛，多難開花結果。有關向老師與雪（雪是〈雨絲・情愁〉故事的女主角，「向雪懷」這筆名也是因她而改的）的往事，曾聽當事人娓娓道來，除了是師徒的閒談外，也讓我清楚了解師父的成長與創作的關係。人的一生，由數不盡的挫折與遺憾交織而成，失戀也是大多數人並非共同經歷卻又同樣擁有的集體回憶，因此成為創作人常用的題材。〈雨絲・情愁〉能獲得監製、歌者與大眾的青睞，除因為源自詞作者真實的失戀經驗外，其內容結構和表現手法，也是本作品能讓人動容的原因。

[1]　見作品獎項列表。

由歌名至首句歌詞，開宗明義是和「雨」有關。除了由於故事確實發生在雨夜外，下雨的場景無疑可加強主角淒慘的程度，襯托傷感的氣氛。詞中的雨，除了是詞作者為內容設定的天氣外，也在巧妙的安排下，發揮着豐富場景描寫和感情抒發的作用。「滂沱大雨中/ 像千針穿我心/ 何妨人盡濕/ 盼沖洗去烙印」四句歌詞，清楚概括地交代了主角在怎樣程度的雨中，也讓聽眾自然明白主角沒有雨具，以致渾身濕透。字數有限，但詞作者沒放過機會配合旋律告訴聽眾雨正像千針穿心，但主角沒有走避，反希望藉此沖洗烙印，可見他正受情緒的煎熬，歌曲要訴説的也將是一個傷感的故事。

在歌詞中，大雨一直沒有停下，詞作者也一直融情入景，具體地表現情緒的低落，如雨中街燈的光芒，被視為「作狀地憐憫」；在空虛抑鬱的主角眼內，雨夜的世界「四周都漆黑如死寂」，「天色昏暗欲沉」。到了副歌 B1，主角來到了情人家的樓下，由於聽眾都有被雨淋濕的經驗，因此不難想像當時主角的狼狽，更可能因情緒投入而感受到雨夜和渾身濕透的涼意，不期然對主角產生同情。此外，大雨的設定與視線的距離令 A2 段的首句「朦朧望見她/ 在窗中的背影」顯得合情合理。

當「燈光熄滅」，詞人以「長堤已崩」比喻感情破裂，雖是陳腔濫調，卻又暗合滂沱大雨的背景和主角崩潰的情緒，可見詞作者的心思。最巧妙的是，詞作者寫主角曾妄想風聲可代他轉達愛意，但理智告訴他，大雨會把所有聲音掩蓋，一切都是徒勞。這一刻，雨在歌詞中不再只是畫面，聽眾也不單可隨着主角感受到雨打在身上的涼意，更驚覺故事中的場景正被大雨的聲音包圍！這安排可讓聽眾透過歌詞，對雨同時有視覺、觸覺和聽覺的體會，令文字產生立體的效果，自然更容易代入主角的身份，對詞人傳遞的訊息產生共鳴。

向老師填詞之前，都會先花一點時間思考內容整體的發展方向，有了大概的想法才下筆。故此，不難在其詞作中看到清晰的脈絡和嚴謹的結構，就如〈雨絲·情愁〉。全首歌詞其實皆以懸念貫串：A1 段，聽眾只知主角的苦況，但不清楚原因；隨着主角「前行夜更深」，到副歌第一段，才明白一切是為了窗中的她，卻無法見面和傳達思念，未知結果如何；聽到 A2 段，主角終於見到她的背影，卻無法再共處，更明言已失去畢生所要覓尋的愛。這時聽眾會好奇這愛情故事的結局，看主角最後能否釋懷。到了副歌 B2 段，終看到一切無法挽回，主

角失去希望，只好強忍孤寂，在空虛中入神想念。歌詞只有四段，卻是完整的故事，兼具敍述和抒情。內容的安排，逐層深入地讓聽眾了解事件與投入感情，一起隨主角的步伐前行，由懷着「一絲奢望」走到終於絕望，故事也就在傷感中結束，留下主角一人黯然神傷。

欣賞本作品時，不要忽略光暗的對比。清楚掌握光暗位置的安排，可以發現詞作者的心思。A1 明言天色昏暗，但路旁出現了作狀的街燈；滂沱大雨加上天色昏暗欲沉，顯得街燈的光與熱微弱無力，即使作狀憐憫，也是徒然。兩段副歌，以窗中的光對比四周的漆黑，凸顯了主角的淒清。燈光熄滅的一刻，象徵希望破滅，感情裂痕沒法修補，一切頓成過去。此外，燈光的位置設在高處：街燈非觸手可及，家中的燈也可望而不可即；能開燈關燈的是別人，愛情的主導權也在他人的手上。上述的安排，可見站在漆黑中的主角與光源相比下，不單在位置上處於較低的地方，也暗示連愛情也正身處下風。

據向老師所說，〈雨絲 · 情愁〉的歌名中應有一點作間隔。可能由於打印排版的不便，現在歌名都已寫作〈雨絲情愁〉。向老師當初的構思，可能是希望歌名更具詩

意，也可能希望聽眾在欣賞歌曲時，多留意詞中的雨，
藉此感受他當日在窗下的苦況。然而其實詞中一直只有
滂沱大雨，從沒出現「雨絲」，充其量只有在失戀中無
盡的「思念」！有關歌名的種種，我不打算向師父查問
考證（這決定可能會被他責怪我治學態度不認真），就
讓聽眾在欣賞作品後享受在藝術領域裏容許各人有不同
想法的趣味吧！

午夜麗人

A1　為她掀去了披肩　　客人為佢將酒斟滿
　　她總愛回報輕輕一笑　看綺態萬千
　　為她點了香煙　　有如蜜餞她的聲線
　　她令人陶醉於幽香裏　　兩唇合上一片

B1　她的刻意對你痴纏　　一杯酒彼此一半
　　紅燈中　求一吻留念
　　開心跟你說個謊言　　可否知痴心一片
　　聞歌起舞　人皆可擁抱　　可會是情願

A2　儘管心裏有辛酸　　往來夜店天天不變
　　她任由人客心中取暖　　向人奉獻溫暖

A1　為她掀去了披肩　　客人為佢將酒斟滿
　　她令人陶醉於幽香裏　　兩唇合上一片

作曲‧周啟生
作詞‧向雪懷
原唱‧譚詠麟

緣起

自小住在獅子山下。那是慈雲山鳳凰村大佛寺坡下的一個木屋區，名竹園村，很優雅的一個名字。我的居所是一間約十平方的木屋劏房，沒有自來水，沒電力供應。

屋主養豬，種田，屋旁有幾棵石榴樹，田邊有疏落的竹，野生葡萄樹沿着牆爬上了鋅鐵皮屋頂。

中學時期，大概是七十年代末，為了幫補家計，媽媽接了新蒲崗崇齡街崇齡大廈的垃圾收集工作。所以每晚飯後，我和媽媽或弟弟和媽媽都會出發，從家裏徒步去工作。這雖是一份厭惡性工作，但工資好，又不會影響學習，只是每晚都要晚睡。

當時家家戶戶都愛用報紙包裹垃圾。魚骨、蟹殼、菜汁、啤酒樽、女性用過的衛生巾，應有盡有。請想想，紙又怎包得住以上的東西，收集垃圾的工作多令人厭惡。

為了賺到更多錢，我們會在垃圾中尋寶，挑出可以賣錢的，如報紙、汽水罐、銅線等。

我們從頂層用藤編的籮一層一層的往下收拾。夏天時，陣陣惡臭異味令我們更惹人討厭。

某一個晚上，我如常的用升降機將一�籮籮垃圾運到地下。在中間某一層停了下來，進來的是一位穿得很艷麗的女士。我當時向她說對不起因升降機裏有搬運中的垃圾。由於在那女士出現前我已被其他住客罵過，或是用很鄙視的目光看過，所以學懂了先發制人，心想起碼可以被少罵兩句。我很清楚知道，接受這種不禮貌對待是工作的一部分，正所謂「食得鹹魚抵得渴」。

奇怪的是，那女士對我的態度是友善的，有別於我過往的經歷。她還幫我按住開門按鈕，方便我工作。前前後後見過她幾次，都在差不多的時間，也是在同一樓層進來。每次她都帶着微笑，到地下大堂後，她總愛踏着如舞步般的腳步離去。

心裏的好奇驅使我去打聽這住客，對象當然是最不能守秘密的大廈看更。別人去問他小道消息，他當然會說得眉飛色舞，因為終於有人發現他的重要，也終於有人成為他的聆聽者。在一段加鹽加醋的廢話後，他告訴我那女士每晚在同一時段離開是因要往附近的夜總會上班。

謎底終於打開了！

當晚工作完回家，我在路上一直想，那女士的友善是因

為她知道生活艱苦，她可能也有過與我同樣的遭遇，例如在背後給人家指指點點，聽盡了難聽的說話，看盡了貪婪的目光，看慣了不真實的生活。我和她，都是靠自己的勞力苦幹。後來我沒有再見到她了，可能她搬走了。

十多年後，收到周啟生創作的旋律，一種 Bossa Nova（巴薩諾瓦）風格的音樂，是融合巴西森巴和美國酷派爵士的新作品。

聽後，一連串的舞蹈影子出現在腦海裏。那是似曾相識的畫面，但不知道主角是誰。我想起了，就是她！我要為她寫一首歌，描述她工作生活的苦與痛。不過很難想到一個好歌名，因當時慣用的「交際花」、「舞女」、「妓女」、「雞」等稱呼都是極具侮辱性的，不能接受。突然靈光一閃，想到在中環上班的稱為「白領麗人」，她肯定就是「午夜麗人」了！有了歌名，我就開始執筆。

由掀去她的披肩開始，描寫她怎樣用自己的天生麗質去吸引人，以職業的笑容俘虜人。吸煙的小動作已可令你神魂顛倒，何況兩唇合上一片的時候。屬於客人的晚上，可以任由擁抱，讓人享盡溫柔。為了生活，她每天往來夜店，直至心中溫暖被客人取盡為止。

錄唱那天晚上接到監製電話，説題材太敏感，問我可有改動空間。很擔心這首歌會難產。正在思前想後，譚詠麟給我電話，説先錄了聽聽再算。由於譚校長的廣闊胸懷，這首歌終於可以面世。真的再一次衷心感謝 Alan！

這首歌果然轟動一時，盧國沾師父公開稱讚，大老闆鄭東漢更問我平時去哪間夜店，令我啼笑皆非。事實上當時我的月薪只有幾千元，哪有錢去夜總會消遣？此外，亦因為這首歌，香港電台的節目主持譚偉華邀請了我去她的節目接受訪問。

真的感謝那位女士給我的尊重和啟發，讓我可完美地寫了一首題材很難拿捏的作品。

幽香

賞析

金曲裏永遠漂亮的午夜麗人

相信向老師已習慣別人懷疑他經常出入風月場所（就連歌曲主唱者譚詠麟先生也曾公開發問），所以寫了〈午

夜麗人〉。本書我與向老師是分開撰寫的，完成每首歌的內容才看對方的文字，然後交換意見。未看向老師的部份，我已知他一定會重述當年與家人為生計從事大廈垃圾清潔工作時，在電梯遇上午夜麗人的故事，那女郎就是本作品的人物原型。

填詞人的工作與其他文藝創作者有點不同，我們常常要在很短的時間內完成歌詞，所謂在剎那間爆發的靈感，其實是日常的積累，因此所見所聞皆可成為素材，〈午夜麗人〉就是一個很好的例子。填詞人將回憶裏深刻的影像化為歌詞，精煉的文字配合天時、地利、人和，釀成經典。

在大廈遇見的女郎，雖然是夜總會舞小姐，但給填詞人的印象是美麗和有同理心的，因此我們可見歌詞中描寫女主角的用詞都是正面和沒有攻擊性的，如「綺態萬千」、「有如蜜餞她的聲線」、「幽香」和「奉獻溫暖」。填詞人以旁觀者的角度，客觀描寫舞小姐的工作情況，對於女主角其實是在販賣色相，填詞人基本上是以含蓄的筆調集中在副歌透露她的工作性質，包括「刻意對你痴纏」、「求一吻留念」、「人皆可擁抱」、「她

任由人客心中取暖」等。聽眾不難聽出填詞人對女主角是寄予同情的，歌詞雖然大部份屬客觀描寫，但填詞人沒有忘記要表達即使從事低下工作的階層，也有背後的苦衷，每人都各有故事。然而，九十年代或以前的流行歌曲整體旋律結構多比較簡單，本曲亦只有 A B 兩段，要表達對午夜麗人的同情，就必須以有限的字數和句數完成，因為側重抒發己見，就會削弱人物描寫的份量，不但喧賓奪主，也會予人濫情說教的感覺。詞中明確表示同情的地方只有兩處，「可會是情願」是一句寫得很好的歌詞，因為只有五個字，但同時表達了懷疑、憐憫和反問的語氣，不單暗示了填詞人的想法，更期望刺激聽眾反思，令大眾多了解低下階層的故事。在聆聽歌曲時可以發現，「可會是情願」這句的位置設定非常突出，因為旋律令這句歌詞有加重語氣的效果，所以這五個字雖然不是直接描寫女主角，卻有畫龍點睛的作用，成為了歌曲的重點句。另一可見詞人同情女主角的句子是「儘管心裏有辛酸」，明確道出午夜麗人有不為人知的苦衷。背後的辛酸無法知悉，詞人唯有在其後兩句凸顯女主角工作上的難處：就算不情不願，還是要每天上班；女主角縱然辛酸，仍要為客人奉獻溫暖。

「午夜麗人」是向老師自創的名詞,稱呼比「舞小姐」、「夜總會公關」或「性工作者」含蓄,且多了一份尊重,也由於歌曲旋律動聽及由天皇巨星譚詠麟主唱,因而街知巷聞,「午夜麗人」也就成為粵方言的慣用語。〈午夜麗人〉一曲雖然沒有得過音樂獎項,卻在一定程度反映了八十年代香港的社會面貌,發揮了流行曲提供娛樂以外的作用。八十年代香港百業興旺,娛樂事業也得以蓬勃發展,日式夜總會乘時而起。日式夜總會讓人感覺豪華,顧客每晚在內消遣或談生意,徵歌逐色,紙醉金迷。當時一般市民即使從沒踏足風月場所,也會説得出「中國城」、「大富豪」、「富都」等夜總會名稱。在灣仔長大的我,兒時所住的大廈附近就是杜老誌道,所以常常目睹夜裏「新杜老誌夜總會」門外總是停滿名貴房車,也有許多濃妝艷抹和穿着入時的女士進出。隨着九七金融風暴、娛樂消費模式轉變、鄰近地區的競爭等因素,日式夜總會這行業在香港早已式微。香港大部份著名的夜總會早已結業,幸而流行曲仍在,〈午夜麗人〉就為香港那年代的繁華留下了漂亮的印記。

東山飄雨西山晴

A1　遠在東邊的山腰正下雨

　　看西山這般天色清朗　歌滿處

　　情是往日濃　愁是這陣深

　　未知東山的我　期待雨中多失意

A2　雨後東邊的山色已漸朗

　　這一刻見到西山飄雨　風肆意

　　回望已恨遲　難像往日痴

　　儘管今天的你　含淚強忍乞寬恕

B　　雨過了後方知當初不智

　　作了決定不必牽掛住

　　你要接受今天身邊一切

　　我會向你祝福　一生都得意

作曲·懷玉

作詞·向雪懷

原唱·鄧麗君

緣起

有一段時間愛上寫字，在家裏經常練習。我愛跑到圖書館，借《唐詩宋詞全集》、《菜根譚》等書籍回家。一頁一頁的翻閱，看到喜愛的詩詞文章，便會用心抄寫下來，既可以保留，又可以練字。這些收藏，我會不定時的回看。

曾經在某本典籍看過「東山飄雨西山晴，道是無晴卻有晴」。

中國文字的優雅在於意會，例如晴天的「晴」跟情感的「情」經常互通互用。還記得當年為一項公益活動寫了一首歌〈晚晴〉，是為長者們寫的。歌中希望每位長者晚年都是晴天，亦望社會明白長者晚年的情況，由流行歌手及粵劇名伶吳君麗、陳劍聲等合唱。

鄧麗君於 1982 年籌備粵語專輯《漫步人生路》時，當中有兩首歌由我負責作詞，第一首改編自 1946 年懷玉（陳歌辛）的原曲〈蘇州河邊〉，即〈東山飄雨西山晴〉，第二首則是由顧嘉煇先生作曲的〈誰在改變〉。

我和鄧麗君不陌生，她很多錄唱工作都是我負責的，但為她創作是第一次，所以有極大壓力。在構思題材時，我翻開練字時的收藏，看到了上述兩句。我覺得兩者意

境很接近，一首是唐代的詩詞，一首是 1946 年的作品，加上 1982 年的向雪懷，還有萬眾期待的鄧麗君，只看我如何將這一個跨時空的組合連結起來，而我們的合作又將會是一個怎樣的結果。

埋首思考，追蹤前輩們的情懷，有了以下兩點原則：
一、用字要文雅，但不能深奧；
二、表達要恰可，卻不能直接。

於是我描述歌者站在東山等待着愛人，天下着雨。身處西山的他卻正開懷玩樂，另抱新歡。他當然無暇，亦不會關心歌者當時的心情。

雨過總會天青。東邊的雨飄到西山去。歌者心情癒合，愛人卻遭遇失意，回頭乞討，為時已晚。歌者也只可以送上永遠的祝福，望對方一生都得意。

這就是我認識的鄧麗君。

賞析

中式小調的詩情畫意

「楊柳青青江水平，聞郎江上唱歌聲。

東邊日出西邊雨，道是無晴還有晴。」

這是唐人劉禹錫所寫的〈竹枝詞〉（其一）[1]，也是〈東山飄雨西山晴〉的典出之處。所謂「道是無晴還有晴」，作者運用了相關語，「晴」既寫天氣的「晴」，也寫愛情的「情」。詞中以天氣的陰晴不定：東邊日出西邊卻下雨，借喻愛情似有還無，難以捉摸。

不論是姚敏作曲、狄薏及陳蝶衣作詞的〈東山飄雨西山晴〉[2]，還是懷玉（陳歌辛）[3]作曲、向雪懷作詞的〈東

[1] 「竹枝詞」是巴渝（今四川東部）一帶的民歌。唱時以笛、鼓伴奏，伴以舞蹈，聲調婉轉動人。唐代劉禹錫任夔州刺史時，仿照這種當地民歌體裁，寫了十數篇作品，這是其中一首。

[2] 作曲：姚敏；填詞：狄薏、陳蝶衣；主唱：華怡保。

[3] 懷玉是著名音樂家陳歌辛（1914 － 1961）的筆名之一。陳歌辛有「歌仙」之譽，一生創作歌曲近 200 首，著名作品包括〈夜上海〉、〈玫瑰玫瑰我愛你〉、〈蘇州河邊〉等。

山飄雨西山晴〉，都是中式小調流行曲。兩首歌其實是旋律不同的作品[4]，但同樣用了「東邊日出西邊雨，道是無晴還有晴」的典故。前者寫主角擔心天氣影響與愛郎見面，會因此錯過共度良宵的機會；後者內容較近原典，寫戀愛像天氣一樣變化不定，也借風雨比喻各種導致感情生變的客觀因素，但即使感情生變，也要接受，並以積極的態度面對。

為配合中式曲風，詞作者多會以較古典文雅的用語入詞，向老師所寫的〈東山飄雨西山晴〉亦不例外。「看西山這般天色清朗／歌滿處」、「回望已恨遲／難像往日痴」、「含淚強忍乞寬恕」都是語調文言和意思濃縮的句子，配合旋律及有小調歌后之稱的鄧麗君溫婉動人的演繹，全曲因此充滿詩情畫意。然而到了副歌，寫法卻變得口語，與原來古雅的語調格格不入，頗為可惜。例如「不必牽掛住」似直寫主角的口語，而「我會向你祝福／一生都得意」更像為遷就旋律而堆砌，因為正常的說法應只寫「我會祝福你一生都得意」就行。

4 懷玉（陳歌辛）作曲、向雪懷作詞的〈東山飄雨西山晴〉，原曲是懷玉（陳歌辛）作曲填詞，姚敏、姚莉合唱的〈蘇州河邊〉。

寫作技巧方面，A1 及 A2 運用了多重對比（見下表），
所以縱然歌詞簡短，敘事抒情卻立體細緻。

東邊	與 西山	對比
（女子身處的地方）	（男子身處的地方）	以地理上的分隔暗示雙方的距離。
A1 正下雨 A2 山色已漸朗	A1 天色清朗/歌滿處 A2 飄雨/風肆意	• 以兩地的天氣和氣氛的差異暗示雙方感情正受不同的客觀環境影響。 • A1 寫西山「歌滿處」，凸顯東邊雨中的寂寥。
A1（女子）期待雨中多失意	A2（女子）難像往日痴 A2（男子）含淚強忍乞寬恕	• A1 及 A2 是女子心態的前後對比，凸顯她後來將感情放下並祝福對方的灑脫。 • 在雙方態度的對比下，令男子「含淚強忍乞寬恕」更為諷刺。

A1 情是往日濃	A1 愁是這陣深	是對偶，也是在對比感情前後的變化，讓人明白女子在濃情消逝後的憂愁。
A1 昔	A2 今	兩段正歌其實是感情經歷的過程，也是今昔的對比。過去女子忍受寂寞，在雨中等待身處理想環境中（天色清朗）的愛人，現在她已清醒，不再痴情。

B 段承接 A2 的轉折，寫女主角拋開感情的包袱重新開始，更大方祝福對方一生得意。這清醒、理智的收結不單正面積極，更有《古詩十九首·行行重行行》「棄捐勿復道，努力加餐飯」自勉勉人的影子。

月半小夜曲

A1　仍然倚在失眠夜　望天邊星宿
　　仍然聽見小提琴　如泣似訴再挑逗
　　為何只剩一彎月　留在我的天空
　　這晚以後音訊隔絕

A2　人如天上的明月　是不可擁有
　　情如曲過只遺留　無可挽救再分別
　　為何只是失望　填密我的空虛
　　這晚夜沒有吻別

B　　仍在說永久　想不到是藉口
　　從未意會要分手
　　但我的心每分每刻仍然被她佔有
　　她似這月兒仍然是不開口
　　提琴獨奏獨奏着　明月半倚深秋
　　我的牽掛　我的渴望　直至以後

作曲・河合奈保子
作詞・向雪懷
原唱・李克勤

緣起

〈月半小夜曲〉原曲來自日本女歌手河合奈保子作曲並主唱的〈Half Moon Serenade〉，直譯是「半月小夜曲」，感覺不中不西，所以改稱〈月半小夜曲〉。這首歌在李克勤的專輯出版過兩次。第一次，錄唱監製黃祖輝和克勤都不滿意，礙於要趕及公司的出版日期，別無他法，要先出版。到了《命運符號》專輯，克勤重唱，再出版。這是一個很少見的現象，只有負責任的製作人和歌手才會有這樣的追求。不是基於客觀因素，是因為對自我有要求。

一個特別的歌名，一段淒美的小提琴前奏，勾起了幕幕回憶……

小時候很喜歡寫詩，記得曾經寫過這一段：
「燈光，還是月光，
誰個可憐，誤把燈光當月光，
空痴想，亦何妨，
徘徊左右，不過是迷亂虛茫，
孤影暗自憐，意亂神傷。」
這首詩，記錄了我當時的心情。

對月光有一種莫名其妙的好感。尤其看到窗邊爬上來的月亮，好像在偷偷看着人們。看不清楚，就爬高一點，

直至月掛半空，看透這夜間的世界：多少人在掛牽，幾多愛在纏綿。

愛情也一樣，要經歷痛苦、牽掛、分離、甜蜜、幸福等才算完美，可惜又有多少人能捱得過這些關口？分手似乎是戀人們的必經之路。說分手，不見面容易，不想念艱難，忘記不是說了便算的事。過往的回憶不時在寂寞的時候來訪，卻不是來填補寂寞，而是來喚醒空虛。

與她一起的每一個晚上都是甜蜜的，夜深人靜，遠處會傳來陣陣小提琴聲。我們擁抱着聆聽，直至她一聲不響的走了，一句話也沒有留下。

自此，每個失眠的夜晚，聽到同一段樂章就特別傷感。曾經對月山盟海誓，今夜卻音訊隔絕。

一彎新月，勾起千愁。人已離去，可是每分每刻心還是被她佔有，眼中看不到可以再愛的人，心裏容不下另一段感情。只能問月：「她在何方？可會還是一切安好？」

空虛寂寞，夜夜煎熬。酒填不滿，熱鬧填不滿，工作也填不滿。彷彿進入了無我的境界，在最嘈雜的地方可以聽不到聲音，在最繁忙的工作中可以整天忘記進食，下

班後也不知道自己是怎樣回家的。一天一天的等待，一次一次的失落。

最後，只能讓失望來填密空虛，我的牽掛，我的渴望，無人能知，直至以後。

賞析

迴盪於字裏行間的琴音與寂寥

月，自古以來是人們借景抒情常用的客觀景物，其象徵意義老孺皆知：可以是「花好月圓」[1] 的團聚美好，也可以是「明月松間照，清泉石上流」[2] 的恬淡閒適，但更多是「月出照兮，佼人燎兮，舒夭紹兮，勞心慘兮」[3]

[1] 出自宋晁端禮〈行香子〉：「小庭幽檻，菊蕊闌斑。近清宵，月已嬋娟。莫思身外，且鬥樽前。願花長好，人長健，月長圓。」花好月圓，指良辰美景，喻美好圓滿。

[2] 節錄自唐王維〈山居秋暝〉，詩人以山中恬靜純樸之景，寄寓個人高潔的品格和對理想的追求。

[3] 節錄自〈詩經・陳風・月出〉，寫月下美人的嫵媚嬌美，詩人對美人的思念之憂。

的思念、「人有悲歡離合，月有陰晴圓缺」[4]的離愁和
「舉杯邀明月，對影成三人」[5]的孤寂。

「在心為志，發言為詩，情動於中而形於言」[6]，情感
引發創作意念，但空虛、寂寞、思念、失望……種種主
觀的情緒，往往難以言傳，需借助客觀事物來抒發。戀
愛心事，抽象複雜、忐忑不安，是常常出現在流行歌詞
的題材，〈月半小夜曲〉就是一首借月夜表現失戀愁緒
的情歌。「月半」即月缺，象徵別離：開宗明義，主角
在失眠的夜裏，無人相伴，孤獨寂寞，抬頭只剩一彎不
圓滿的月亮，就如他與戀人早已分開，而且「音訊隔
絕」。這不是創新的手法，將思念中的人比喻為不開口

4　節錄自宋蘇軾〈水調歌頭〉，作者在中秋歡飲大醉，遂寫本詞寄
　　託對人生的看法及對分別多年之弟蘇轍的懷念。

5　節錄自唐李白〈月下獨酌〉，詩人在良辰美景中孤獨一人，忽發
　　奇想，邀月對飲，與影共舞。

6　節錄自《詩大序》，當中「詩者，志之所之也，在心為志，發
　　言為詩，情動於中而形於言，言之不足，故嗟歎之，嗟歎之不
　　足，故詠歌之，詠歌之不足，不知手之舞之足之蹈之也」談及
　　詩歌出現的原因。

的月兒也是文學上慣用的手法，也許聽眾會覺得只是舊瓶新酒，幸好詞作者在歌詞中加入了一樣重要元素，大大增加了作品的感染力，那就是琴音。「仍然聽見小提琴／ 如泣似訴再挑逗」，由此可見琴聲幽怨，在撩動主角的愁懷，聽眾的情感也在無形中從首段被琴聲牽引。整首歌詞的突出之處，正就在氣氛的營造：一方面寫月缺深秋，讓聽眾可以想像淒清蕭瑟之景就如主角的空虛與失望；另一方面，縈繞不散的提琴獨奏貫串全曲，加強了月夜無眠的寂寥。填詞人在每個段落，都不放過渲染傷感氣氛的機會，讓唱者與聽者皆沉浸在濃得化不開的失意中。琴音裊裊，在整首歌包圍孤單的主角，即使到了最後，琴聲仍在聽眾的想像中盤旋，與主角「直至以後」的牽掛與渴望互相呼應。

「小夜曲（Serenade）」，原是南歐人在夏夜以結他或曼陀鈴伴奏，在戀人窗下頌唱的情歌，具歡快明朗、典雅質樸的特色。〈月半小夜曲〉非愉快的歌曲，但總算與夜晚和愛情有關，當中也流露了詞作者對愛情的看法，主要在 A2 段：「人如天上的明月／ 是不可擁有／情如曲過只遺留／ 無可挽救再分別」。戀愛不一定喜劇收場，許多時最愛也像天上的月亮，可望而不可即。不

論是否相信緣分，愛情的關係從來也不易掌握，有天若如鳥獸好音之過耳[7]，要留也留不住。

在賞析〈月半小夜曲〉時，不期然想起另一首很相似的歌曲——〈綠島小夜曲〉[8]。兩首作品同稱「小夜曲」，也同樣寫戀愛及思念。兩首歌都以高掛天上的月亮象徵思念的對象默默無語，分別在於〈月〉先曲後詞，表現的是分手後的傷痛；〈綠〉先詞後曲，是示愛的表白。一首幽怨綺麗，一首浪漫質樸。兩首並讀，可見同樣的素材，落入不同的詞作者手裏可以千變萬化，但同樣扣人心弦。

[7] 宋歐陽修於〈送徐無黨南歸序〉探討何謂不朽，當中有言：「予竊悲其人，文章麗矣，言語工矣，無異草木榮華之飄風，鳥獸好音之過耳也。」

[8] 〈綠島小夜曲〉，作曲周藍萍、填詞潘英傑。據 1991 年 1 月 15 日潘英傑於台灣《中央日報》發表的文章及他於 2002 年 7 月 25 日接受台灣《中國時報》的訪問，〈綠島小夜曲〉是於仲夏夜裏寫成的歌詞，翌日交周藍萍譜曲，是一首情人傾訴愛戀及相思的情歌。歌中綜合了填詞人對台灣的印象及對愛情的感受，「綠島」是想像的情境。1987 年，這歌被改編為粵語版本，成為香港電影《監獄風雲》的主題曲〈友誼之光〉。

遲來的春天

A1　誰人將一點愛閃出希望
　　　從前的　一個夢　不知不覺再戀上
　　　遲來的春天　不應去愛
　　　無奈卻更加可愛
　　　亦由得　它開始　又錯多一趟

B1　望見你一生都不會忘
　　　惟嘆相識不着時
　　　情共愛往往如謎　難以猜破
　　　默強忍空虛將心去藏
　　　強將愛去淡忘
　　　矛盾繞心中沒法奔放

A2　誰人知今天我所經的路
　　　何時可　可到達　已經不要再知道
　　　遲來的春天　只想與妳
　　　留下永遠相擁抱
　　　而明知　空歡喜　又再苦惱

A2　面對的彷彿多麼渺茫
　　　更加上這道牆
　　　圍着我縱有熱情難再開放
　　　熱愛的火光不應冷藏
　　　放於冰山底下藏
　　　難做到將真心讓妳一看
　　　矛盾的衝擊令我悽愴

作曲・因幡晃
作詞・向雪懷
原唱・譚詠麟

緣起

賭博是中國人自古以來的習性。例如當澳門 1999 年回歸祖國，開放賭權，短短幾年間，2012 年收益已達 3,041 億，甚至搶佔了美國拉斯維加斯賭城的一哥地位，震驚全球。

我膽子很小，沒有賭博的天份，但對於某幾種博弈遊戲很感興趣。我曾經常跟同學打橋牌和通宵麻將。注碼雖小，樂趣卻大。四個人組織成局，各有天時，各有地利，各有風格。還記得李克勤曾經和其他歌手說如果我遲遲未交歌詞，又不接電話，最好是約我打牌，那我就一定會出現。

看透人生的人會明白，有些時候某一個座向特別旺，有些時候你只要打錯一張牌，運氣就會遠去，有些時候只要能把握一次機會卻可扭轉局面，和人生的軌跡很相似。情況亦如在某工作崗位不盡如人意，當換了一份新工作後就變得事事暢順，步步高升。戀愛也一樣，正所謂人夾人緣，所以適時分手，總好過苦苦糾纏。

我喜歡博弈遊戲，因可從中體會人生哲學。如果今天這個局面要你輸，便要好好的認輸。窮追不捨，只會輸得更多、更慘。要學沉住氣，等待時機才有機會翻身。

在某次家庭聚會，飯前來個四圈麻將，當然是有人贏時
亦有人輸。臨開飯前一刻，大輸家自摸十番，反敗為勝，
高興的叫了一聲：「遲來的春天！」這一叫令我震驚，
心中不斷說：「好句！好句！」

事隔多年，收到因幡晃的作品，是譚詠麟新專輯裏其中
一首歌。聽了很多很多次，基本上都識唱了。突然「遲
來的春天」這五個字在旋律中出現了，我很清楚這便是
這歌要寫的主題。

博弈遊戲中的機遇和感情生活的際遇沒有什麼不同。很
多你期盼已久的，往往在不應該的時候出現。明明是你
心中所愛，但成熟的代價是考量太多，俗稱為對方好，
因為清楚知道任性的代價相當高昂。

理性和感性永遠不會妥協，而理性又經常戰勝感性。我
們兩隻腳一隻踏在理性那邊，一隻踏在感性那邊。我們
要對所有人負責任，又想追求自己的夢想。我們都活在
矛盾中。

這首歌我很滿意，只用簡單的兩段旋律，寫出了一個男
人將感情深深的藏起：「熱愛的火光不應冷藏，放於冰
山底下藏，難做到將真心讓妳一看」。遲來的春天，又

怎可溶化一座冰山？人生太多無奈，或者這就是人生的缺陷美吧！

賞析

勾魂攝魄的春天

不少人知道填詞有 Hook Line 這回事。Hook Line 沒有正規的中文譯名，有人直譯為「鈎線」，我就認為它更像文章的「點題句」。顧名思義，Hook Line 往往是歌詞中最能點出主題的關鍵詞、句或短語，許多時被用作歌名。Hook Line 沒有固定位置，但常見於副歌的首句，由於副歌會重複演唱，所以較易引起聽眾的注意，從而發揮點題的作用，讓人留下深刻的印象。有些詞作者喜歡或習慣先寫 Hook Line，然後再擴展為整首歌詞，這方法可以有助構思和鞏固作品的中心思想。然而，創作沒有金科玉律，條條大路通羅馬，故填詞也不一定要先寫 Hook Line，歌詞更不一定要有 Hook Line。不過在欣賞歌詞時，Hook Line 絕對可以是一個賞析重點。

「遲來的春天」明顯是歌曲的 Hook Line，也是非常成功的點題句及歌名。首先，這歌的內容是關於在不恰當

的時間遇上所愛，即使對方可愛、熱情和令人難忘，主
角也要壓抑情感，因而感到矛盾苦惱。人們常說戀愛中
的人如沐春風，因此用「遲來的春天」來比喻遲來的戀
情實在十分貼切。此外，詞作者所寫的是一個不討好的
主題，但在現實人生中卻往往是不少人難宣於口的經
歷，「遲來的春天」正好成為一個含蓄、概括又富詩意
的比喻，令歌名與歌曲也容易為歌手、傳媒和大眾接
受，甚至傳誦。這歌於 1983 年出版，直至現在，人們
都會以「遲來的春天」借喻時機不合的事情，也有人以
此比喻遲來的好事物。「遲來的春天」並非出現在副歌，
但整首歌其實都在環繞這主題作細緻的鋪排，由戀情的
萌芽、對方的形象、主角的感受、處理方法到關係的結
局都有提及，主題鮮明，讓聽眾有足夠的空間體會及代
入主角的處境，並對「遲來的春天」五字產生共鳴。

這首歌詞值得留意之處除 Hook Line 外，還有具體的心
理描寫。全首歌其實有多處描寫主角的心理矛盾，例如
「遲來的春天／ 不應去愛／ 無奈卻更加可愛」、「而明
知／ 空歡喜／ 又再苦惱」、「默強忍空虛將心去藏／ 強
將愛去淡忘／ 矛盾繞心中沒法奔放」等，都能清晰表現
主角內心所受的煎熬。再者，詞作者不斷用對比的手

法，展示愛與不愛的角力，包括「不應去愛」與「更加可愛」、「強將愛去淡忘」與「矛盾繞心中沒法奔放」、「歡喜」與「苦惱」、「熱愛的火光不應冷藏」與「放於冰山底下藏」等，全是正反的拉鋸，讓聽眾可以更明白主角的難受與無所適從，同情他的痛苦。

向老師善寫 Hook Line，除了「遲來的春天」，還有「一人有一個夢想」[1]、「七級半地震」[2]、「我空虛／我寂寞／我凍」[3] 等經典。歌詞不一定要有 Hook Line，但一句好的 Hook Line 絕對有畫龍點睛的作用，甚至化腐朽為神奇，改寫歌曲的命運。多年以後，當人們不再記得整首歌，但也有可能因令人印象深刻的 Hook Line 而想起歌曲的存在，甚至重聽、重唱和繼續傳播該作品，令歌曲在茫茫的流行文化大海中得以重見天日，流傳下去。

[1] 出自〈一人有一個夢想〉，作曲：盧東尼；填詞：向雪懷；主唱：黎瑞恩。

[2] 出自〈七級半地震〉，作曲：龜井登志夫；填詞：向雪懷；主唱：甄妮。

[3] 出自〈放縱〉，作曲：馮鏡輝；填詞：向雪懷；主唱：林憶蓮。

文明淚

A1　名城葬身戰海　情人要分開
　　　孩童沿路哭泣　不知雙親可會回來
　　　為何每雙眼睛　閃出絲絲顫驚
　　　彷徨無望的恐慌　只因不知道未來

B1　和你居於千里之外　未想加傷害
　　　棲身於太陽下　你我這刻更需要愛
　　　唯有每天一再忍耐　耐心的等待
　　　生於不滿年代　心需要熱愛

A2　文明戰火揭開　誰能說應該
　　　無愁無恨的爭端　比天災更厲害
　　　抬頭滿天碎星　好比千億眼睛
　　　含愁遙望怎麼可解開　蒼生的悲哀

B2　（文明淚滿蓋）和你居於千里之外
　　　（文明失去愛）未想加傷害
　　　棲身於太陽下　你我這刻更需要愛
　　　（文明淚滿蓋）唯有每天一再忍耐
　　　（文明失去愛）耐心的等待
　　　生於不滿年代　心需要熱愛

作曲 · E. Nicolard/E.A. Mario
作詞 · 向雪懷
原唱 · 徐小鳳

緣起

1990 年 8 月 2 日凌晨，伊拉克軍隊突然入侵科威特，不到一天時間就全面完成佔領，科威特王室成員唯有逃到臨近的阿拉伯避難。伊拉克佔領科威特後，宣佈廢除科威特皇室，成立「自由科威特臨時政府」。

這場戰爭在 1961 年科威特獨立那天開始已埋下伏線。1990 年 7 月 30 日，兩國談判破裂，伊拉克已準備使用武力，佔領科威特。

戰爭的主因是以美國為首的列強一直在控制油價，剝奪產油國的利益。伊拉克的不滿加上歷史原因，終於害苦了人民。

我當時透過電視新聞報導及報章轉載看到了戰爭的殘酷，也看到每個國家只會為自身利益打算。只要戰場不在本土發生，各國都是那麼義正詞嚴，冠冕堂皇，滿口仁義道德，隔岸觀火。

心裏一直很不舒服，想起了父親曾經說過的一句話。他參加過抗日戰爭，他告訴我當你踏上戰場那一刻，就要有沒命回來的心理準備。所以他抱着「打死一個回本，打死兩個有利」的心態去作戰。他命大，回來了，娶了媽媽，生了我們。我二伯父及三伯父就沒那麼幸運，都

碎星

在戰爭中死了。

其他戰死的士兵又如何呢？他們都是接受命令去侵略，人們則是被逼去迎戰。

平民百姓更無辜，戰死的戰死、餓死的餓死、病死的病死。有被俘虜去勞役至死的，也有被拉去當慰安婦自殺死的。

這些都是掌控實權的野心政治家的所作所為。他們都會虛構一些危機，聯同國會，製造輿論，欺騙國民，當出師有名，就發動戰爭。還記得美國的小布殊怎樣佈局侵略伊拉克，以奪取當地的石油資源嗎？

當年正值為徐小鳳專輯選歌。聽到一首由 E. Nicolard/ E.A. Mario 作曲的外語歌曲，裏面有戰鼓。腦海即時泛起一幅一個年幼女孩拖着小弟弟在兵荒馬亂的路上尋找失散父母的畫面，感覺悲涼無助，於是決定推薦這歌給小鳳唱。

在這之前，羅文曾經唱過一首名〈號角〉的反戰歌曲，裏面描述了戰爭對地方的破壞及對結束戰爭的期望。

我覺得人類越是文明，科學越是發達，戰爭的禍害將會越深。人生最怕是沒有希望。當我想着那一對姊弟絕望的眼神時，不覺流淚了，歌詞也完成了。錄音那天，懷着戰戰兢兢的心情，等小鳳來商討。作為一個資深製作人，我很清楚，這樣的題材不是一般歌手會接受的。

小鳳來了，聽了我解說創作動機後，只問了一句：「你是不是想我唱？」我點了頭，她就說開始吧。可以與一個這樣胸襟廣闊的歌手合作真是我的運氣。

如今能在拙作中闡述〈文明淚〉的創作背景，要多謝小鳳給我的支持。

小鳳，謝謝你！

賞析

說愛頌情的「非情歌」

〈文明淚〉是一首非情歌。

談香港粵語流行曲，往往有論者提及「情歌」與「非情歌」。其實「情」應泛指愛情、親情、友情、家國情以

至對萬物之情，但上述兩個名詞卻純粹只將歌曲內容以是否關於愛情來劃分。這簡單二分法源自八十年代，當時著名填詞人盧國沾有感香港流行音樂市場充斥以愛情為主題的「情歌」，於是倡議並身體力行「非情歌運動」[1]，以抗衡當時缺乏「非情歌」流行音樂作品的現象。

盧國沾當年的行動無疑具前瞻性，且有助推動流行音樂的多元發展。時至今日，「情歌」雖仍佔香港流行音樂市場的大部份，但歷年來膾炙人口的「非情歌」亦為數不少：〈獅子山下〉[2]、〈勇敢的中國人〉[3]、〈真的愛你〉[4]、〈真的漢子〉[5]、〈陀飛輪〉[6]、〈青春頌〉[7] 等都是留意粵語流行曲者耳熟能詳卻非關愛情的金曲。從聽眾（消費者）的角度來看，多選擇始終較好；然而，從賞析角度看，若有人認為「情歌」就是媚俗或膚淺，

[1] 「盧國沾提出『非情歌運動』，並揚言進入『誓不低頭』式的掙扎——每填四首歌的歌詞，當中會有三首情歌加一首非情歌，並要求監製必須收下那首非情歌。這是盧國沾利用其江湖地位，使得主流歌手也有機會主唱他創作的非情歌。」見朱耀偉：《歲月如歌——詞話香港粵語流行曲》（香港：三聯書店（香港）有限公司），2009 年，頁 113。

這實在是偏頗與非理性的看法，因為一首歌詞的主題與作品質素其實無必然關係，「非情歌」也不一定「物以罕為貴」。一直以來，流行音樂都要在藝術創作與市場需要之間角力，為配合聽眾口味，選擇寫「情歌」也屬尋常之事。畢竟流行曲需要出版[8]與取悅大眾[9]才有流行的可能，曲高和寡絕不是流行音樂發展當走的路線，

[2] 〈獅子山下〉，作曲：顧嘉煇；填詞：黃霑；主唱：羅文。

[3] 〈勇敢的中國人〉，作曲：顧嘉煇；填詞：黃霑；主唱：汪明荃。

[4] 〈真的愛你〉，作曲：黃家駒；填詞：小美；主唱：Beyond。

[5] 〈真的漢子〉，作曲：林子祥；填詞：鄭國江；主唱：林子祥。

[6] 〈陀飛輪〉，作曲：Vincent Chow；填詞：黃偉文；主唱：陳奕迅。

[7] 〈青春頌〉，作曲：藍奕邦；填詞：藍奕邦；主唱：許廷鏗。

[8] 黃霑為「香港流行音樂」定義時指出流行音樂必須作為商品出售。見黃湛森（黃霑）：《粵語流行曲的發展與興衰：香港流行音樂研究（1949-1997）》（香港：香港大學博士論文，2003年），頁3。

[9] 英國社會學家威廉士（Raymond Williams）指「流行」的定義包括故意贏取大眾歡心。見黃湛森（黃霑）：《粵語流行曲的發展與興衰：香港流行音樂研究（1949-1997）》（香港：香港大學博士論文，2003年），頁3。

因此如何在藝術與商業間取得平衡，實在有很大的探討空間。就創作而言，不論任何題材也好，如何處理才是重點。所謂處理，可以是曲、詞、唱和編的配合、表達手法的安排、寫作技巧的運用或 Hook Line 的設定等，取材只是下筆前的一小步。即使有詞作者只寫「情歌」，也不代表不能寫出具有藝術價值的作品。事實上，《詩經》、唐詩、宋詞都是一代之文學，當中也有大量以愛情為主題的經典，例如〈詩經・國風・召南・關雎〉、元稹的〈離思〉、蘇軾的〈江城子・乙卯正月二十日夜記夢〉等，都是文學的瑰寶。

〈文明淚〉是一首反戰歌。歌曲篇幅很短，寫戰爭的部份集中在 A1 段。詞作者常常要因應歌曲的長短濃縮地敍事、描寫或抒情，本曲亦一樣，只在首兩句寫了情人分開和孩童沿路哭泣的畫面，未能像杜甫著名的反戰作品〈兵車行〉般多角度細緻描繪家人送別被迫服役士兵的苦況、統治者窮兵黷武對經濟民生的摧殘及老百姓對戰爭的控訴。幸好，詞作者在 A1 的最後選擇了描寫人們的眼神，一方面透過眼中的不安和絕望反映戰爭的殘酷與恐怖，另一方面也可利用眼中的一切引發聽眾的想像，彌補歌詞內容的不足。到了 A2，以星星比喻上天

的眼睛，上蒼正含愁遙望人間，更與 A1 百姓的眼神相
對，這互相呼應的安排頗見心思。

A2 及副歌主要宣揚反戰、愛與和平的訊息，並不特別，
也是反戰歌曲常見的內容。然而正如歌詞所説，太陽之
下無新事，唯有愛才能止息干戈，實現真正的和平。

反戰的流行曲在香港並不常見，談論這範疇時人們會
提及的除了〈文明淚〉外，也有〈小鎮〉[10]、〈螳螂與
我〉[11]、〈亂〉[12] 和專輯《No War Peace On Earth》[13]
等。畢竟香港自日軍侵華淪陷後，七十年來都幸運地不
再經歷戰火，因此有關戰爭的文學藝術作品數量着實不
多。不過，如〈文明淚〉的歌詞所言，千里之外，戰爭

10　〈小鎮〉，作曲：盧冠廷；填詞：盧國沾；主唱：盧冠廷。

11　〈螳螂與我〉，作曲：泰來；填詞：盧國沾；主唱：麥潔文。

12　〈亂〉，作曲：劉以達；填詞：陳少琪；主唱：達明一派。

13　2003 年出版的專輯，主題是以音樂傳達和平訊息。專輯內的
　　十五首歌各由不同的音樂人創作和演繹，為香港流行樂壇少見
　　的反戰概念專輯。

其實無日無之，地球沒有人可以置身事外！全球一體，對於他方的不幸，我們「未想加傷害」，也不能視若無睹。年復一年，即使身處所謂文明時代，人類始終未能從歷史中汲取教訓，還是在利用戰爭進行報復和侵略。流行曲一向有得到大眾注意，也能對大眾起潛移默化作用的特色，如果創作人能把握合宜的機會，在歌曲中宣揚捍衛和平的大愛，即使作品最後只是一首未能登上各大流行榜及卡拉 OK 熱唱榜的「非情歌」，其價值也無庸置疑，絕對值得支持！

美少女戰士

A1　飛身到天邊為這世界一戰
　　紅日在夜空天際出現
　　拋出救生圈霧裏舞我的劍
　　邪道外魔星際飛閃

B　　你你你快跪下　看我引弓千里箭
　　你你你快跪下　勿要我放出了魔氈
　　你你你快跪下　勿要我手握天血劍
　　你你你快跪下　狂風掃落雷電

C　　美少女轉身變　已變成戰士
　　以愛凝聚力量救世人跳出生天

A2　身體套光圈合上兩眼都見
　　明亮像佛光天際初現
　　雖詭計多端但美少女一變
　　邪道外魔都企一邊

作曲 · 黃尚偉
作詞 · 向雪懷
原唱 · 周慧敏、王馨平、湯寶如

緣起

小時候，電影院不多，因戲票票價昂貴，要看一套電影是天大的事。通常首輪放映後幾個月，新蒲崗麗宮戲院或啟德遊樂場內的中文及英文電影院就會安排次輪放映。只要夠耐性，也可以等到啟德遊樂場的第三輪放映。啟德遊樂場的入場票價是三毫子，還可以買一張票我和弟弟一起入場，因當時檢票員很有人情味，會「隻眼開隻眼閉」。戲院白天放電影，晚上是另外收費的歌唱節目，鄧麗君、鄭少秋亦曾經在此演出。對中西電影的接觸，就是從那裏開始，不至因為窮而與電影文化隔絕。

每年中秋、孟蘭勝會等大時大節，各商會和同鄉會都會搭戲棚做大戲，也會同時放一些受歡迎的老舊粵語片。那時，我會帶同弟妹四人買兩張票一齊偷偷入場。

當時最迷的電影有《如來神掌》、《白骨陰陽劍》、《奪魂旗》、《唐山大兄》、《精武門》、《獨臂刀》等。

1960 年代的《如來神掌》系列武俠電影，是從上官虹在明報連載的小說《千佛手》與台灣小說家柳殘陽的小說《天佛掌》改編而來。主角「火雲邪神」古漢魂，性格古怪，武功蓋世，九式如來神掌，聞者喪膽，雄霸武林。

如來神掌九式深入民心：

第一式：佛光初現。

第二式：峨嵋佛燈。

第三式：佛問迦南。

第四式：佛我同在。

第五式：佛法雙因。

第六式：西天迎佛。

第七式：佛光普照。

第八式：佛法無邊。

第九式：萬佛朝宗。

每次有戲院重映《如來神掌》我定必捧場。看完回家就
會找個安靜的地方，如屋頂、樹腳等，和弟妹一起重複
練習這九式。這是小時候的回憶。

1994年無綫電視將《美少女戰士》動畫版權買下，翻
譯成中文，在翡翠台播出。由於漫畫家武內直子創作的
《美少女戰士》漫畫在日本非常成功，香港的卡通動漫
迷及喜愛日本文化的年輕人早已期盼良久。

電視台要求唱片公司重新創作一首主題曲，任務交到我
手上。看了一些片段，因日語對白，所以不太清楚內容，
但對動漫中的女角有一定程度的喜愛。回到公司，就構

思這首歌應該找誰寫曲，誰來主唱。

為了給樂迷一些新鮮感，一定要選青春美麗的女歌手主唱，創造一個臨時組合。當時我手上的歌手只有湯寶如，於是向黃祖輝借來周慧敏及王馨平，組成「美少女三人組」，再邀請回港不久的音樂人黃尚偉作曲。

可是，歌詞應該怎樣寫才好真是沒有頭緒。在這個時候，童年回憶回來了，我想起《如來神掌》和一系列武俠電影，於是第一式「佛光初現」就出現在歌詞裏。然後什麼魔氈、飛劍、雷電通通都入詞了！

我覺得〈美少女戰士〉最吸引之處不是實實在在寫原作的情節，而是將我們對電影中留下的正義印象寫出來：「你你你快跪下……美少女轉身變／ 已變成戰士／ 以愛凝聚力量／ 救世人跳出生天」，這幾句歌詞就是我要表達的訊息。可喜的是這首歌很受歡迎，似乎大家也默默認同了我的想法 。

賞析

不是童謠的兒歌

自從出現以兒童為目標觀眾的影視節目，兒歌不再只是坊間口耳相傳的童謠或母親育兒時的呢喃[1]，舉凡在兒童影視節目中出現的歌曲也可列入兒歌的範疇。

以香港為例，1992 至 2009 年電視廣播有限公司（無綫電視）共舉辦了十七屆兒歌金曲頒獎典禮，不少得獎作品都是電視動畫節目的主題曲或片尾曲，〈美少女戰士〉[2] 就是其一。前輩鄭國江老師[3] 曾說：「（兒歌）是要向他們（兒童）傳遞訊息，應是不用他們多加思索的。要他們一聽就明，可以立刻接受。所以，我覺得兒

[1] 周作人於 1914 年刊於《紹興縣教育會月刊》的〈兒歌之研究〉一文中有言：「兒歌大要分為前後兩級，一曰母歌，一曰兒戲。母歌者，兒未能言，母與兒戲，歌以侑之，與後之兒自戲自歌異」、「兒戲者，兒童自戲自歌之詞。然兒童聞母歌而識之，則亦自歌之。」

[2] 〈美少女戰士〉為 1995 年第四屆兒歌金曲頒獎典禮得獎作品。

[3] 鄭國江，香港著名填詞人，曾寫不少兒歌，如〈小時候〉、〈小甜甜〉、〈道理真巧妙〉等。

歌和廣告歌的表達方式是一樣的：簡短、明白、到位、
get the point，這是很重要的。」[4] 然而，動畫節目的歌
曲是否屬於兒歌、應否用賞析兒歌的標準判別高下真的
見仁見智，因為不少動畫的目標觀眾其實不局限於兒
童，甚至不是兒童，其有關歌曲的旋律、結構和歌詞等，
許多時也與一般流行曲無異，只是歌詞有呼應動畫內容
的元素罷了。

若論《美少女戰士》，原是日本漫畫家武內直子的魔法
少女漫畫系列，並非針對兒童創作的動漫作品。動畫
自 1992 年首播後廣受歡迎，歷年以來，坊間都不斷推
出大量周邊商品，除文具和玩具外，也有服飾、家居用
品與化妝品等，可見觀眾不僅是兒童或少女，也有大量
成人。作為這人氣動畫的主題曲，當然必須既配合內容
又老少咸宜，才能引起觀眾的注意和具成功的可能。香
港版的《美少女戰士》主題曲，其實並非日版原曲[5]，

4 言論見簡嘉明：《逝去的樂言——七十年代以方言入詞的香港粵語
　流行曲研究》（香港：匯智出版有限公司，2012 年），頁 104。

5 日本原版《美少女戰士》第 1 至 89 話主題曲是〈Moonlight 傳
　說〉，作曲：小諸鐵也；填詞：小田佳奈子；主唱：DALI。

而是香港原創。這首由當年三位青春可人的女歌手周慧
敏、王馨平和湯寶如合唱的主題曲,作為一首兒歌金
曲,其歌詞究竟有沒有值得欣賞之處呢?

如上文所言,〈美少女戰士〉其實與九十年代一般流行
曲的模式無異,旋律與編曲熱鬧、活潑,很配合一班美
少女戰士共同對抗黑暗勢力,阻止地球毀滅的動畫內
容。至於歌詞,不難發現當中也有呼應主題的元素,如
「為這世界一戰」、「邪道外魔星際飛閃」和「美少女
轉身變/ 已變成戰士」。然而,歌詞中美少女戰士所使
用的法寶「千里箭」、「魔氈」、「天血劍」,卻並非
主角月野兔、水野亞美和火野麗等使用的權杖、變身盒
與聖杯等,相信這都是一向不大看漫畫的向老師在填詞
時個人的想像,卻一直以來也不見動漫迷對此有任何意
見,實在是一個頗有趣的現象!然而,這現象在填詞行
業並不罕見,因填詞人在為影視節目寫主題曲前,許多
時只可以或只夠時間了解內容大綱,歌詞往往只能表達
主題或傳遞節目的主要訊息,加上歌詞篇幅有限,實在
難以配合具體內容和細節。如何避免歌詞與節目內容不
符、如何令監製和導演接納詞作,這就是巧妙所在。回
看〈美少女戰士〉的歌詞,即使很大程度是填詞人對動

畫的想像，但所用的字詞配合旋律及押韻，唱和聽也流
暢自然，所以很容易令聽眾留下印象甚至熟稔，最後成
為兒歌金曲。

合音合律，是填詞的基本要求，不代表就會流行。一首
歌的成功，總有它的原因。〈美少女戰士〉作為一首主
題曲，從歌詞內容看，其功能性大於表現性（我指表現
填詞人的思想感情），歌詞內容是簡單的，如果要在文
學創作的角度找值得欣賞的成功之處，我認為是豐富具
體的動態描寫。這首歌，除了「紅日在夜空天際出現」
和「明亮像佛光天際初現」外，每句都有動作，例如「飛
身到天邊」、「拋出救生圈」與「身體套光圈」等，特
別是 B 段，文意上全是美少女戰士對敵人的警示，實質
全是具體的行為！即使「紅日在夜空天際出現」和「明
亮像佛光天際初現」，紅日東升與佛光初現，其實都是
動態。填詞人在寫歌時，往往着意構思具體畫面，以豐
富聽眾的想像，避免流於只抒情或說理的枯燥。〈美少
女戰士〉就是以濃縮準確的文字，密集地描繪人物不同
的動作，令歌曲變得多變、生動和有趣，以配合旋律、
編曲與作為動畫主題曲的要求。此外，B 段不斷重複「你
你你快跪下，看我……」一句，除了配合旋律和三人合

唱的需要外，排句也能加深聽眾的印象，令歌曲更易琅
琅上口。

世態人情複雜，許多道理不是三言兩語可以說明傳授，
尤其是對小朋友的教導。然而，音樂有潛移默化的作
用，藉此灌輸價值觀與人生態度往往事半功倍。不論動
畫還是歌曲的〈美少女戰士〉，當中都有「正邪不兩立」
與「邪不能勝正」的訊息，縱然現實中的好與壞、對與
錯往往不易判別，但「正義」仍是值得被歌頌，不論任
何年代、受眾目標是哪一個年齡階層的歌曲也應如此！

那有一天不想你

A1　抬頭望雨絲　夜風翻開信紙

　　　你的筆跡轉處　談論昨日往事

　　　如何讓你知　活在分開不寫意

　　　最寂寞夜深人靜倍念掛時

B　　沒有你暖暖聲音　瀝瀝雨夜不再似首歌

　　　別了你那個春天　誰在痛苦兩心難安

C　　我帶着情意　一絲絲悽愴

　　　許多説話都仍然未講

　　　縱隔別遙遠　懷念對方

　　　悲傷盼換上　再會期望

　　　我帶着情意　一絲絲悽愴

　　　許多説話都仍然未講

　　　盼你未忘記　如夢眼光

　　　只需看着我　再不迷惘

A2　重投夢裏鄉　在孤單的那方

　　　見到今天的你　仍像昨日漂亮

　　　柔情望對方　望着一生都不想放

　　　怕日後夢醒時候印象淡忘

作曲‧林慕德
作詞‧向雪懷
原唱‧黎明

註：歌詞原稿題為《哪有一天不想你》，出版時卻用了「那」字，且已廣泛流傳，
故本書採用此寫法。

緣起

寫一封信，寄給你想念的人，在今日的社會似乎很難想像。我認為，一筆一字的寫在信紙上，才令人覺得真實。看你選了怎樣的信紙，挑了哪枝筆來寫，便可知道收信人的重要性。

字，會因為心情而改變。所以看信不單要看內容，還要看字體。能看出煩躁、看出無奈，甚至看到淚痕。

我喜歡寫信，因為寫下來的一字一句都是一種承諾。紙會泛黃，墨會轉淡，但信中說的永遠存在，不可能忘記。這是愛的證據，也是真情的表白。

寫〈那有一天不想你〉前已經知道是一首廣告歌，為電訊商推廣無線電話服務。人貪方便，愛趕潮流，用手提電話已是大勢所趨。這首歌應該如何開始？就從書信往來開始吧！

構思時從來不會把商業考量放第一位，但一首這樣重要的商業歌從構思、作曲、作詞，都要經過廣告公司認可。他們不容許偏離整個推廣活動的核心價值，所以要在創作自由和商業考慮兩者之間取得平衡，才算得上成功。電子傳媒及歌迷只會從他們的審美角度出發，但我認為只有好歌才能得到支持。

淡忘

一個雨夜，一陣微風，翻開桌上的信。信中字裏行間，細說往日一些瑣碎事。今日相隔兩地，生活一點都不寫意，因為愛侶的聲音不在耳邊。

愛人的聲音、愛人的擁抱，都非書信可以做到。如果有另一選擇可以聽到遠方的人訴說近況，那多麼好！心底話往往要靠一時衝動的勇氣才會説出來，衝動冷卻了就永遠埋沒，再聽不到。

別離是一種考驗，考驗要有精神上的支持。迷惘的時候，請不要忘記愛侶深情如夢的目光。甚至在夢裏也要牢牢記着對方，怕夢醒時會淡忘。

黎明唱這樣的歌最適合。不出所料，廣受歡迎，拿下年度頒獎禮所有獎項，更是當年所有歌曲播放率之冠，將黎明推到穩站「四大天王」之列。

情意

賞析

植入歌詞的浪漫

「填詞人是自由決定歌詞內容還是要按特定主題創作？」

這是填詞人常常被問的。事實上，答案因歌而異。某些 Demo[1] 發到填詞人手上時，附件並沒列明歌曲特定主題，甚至誰唱也不知，填詞人可任意發揮；某些則有簡單資料交代歌手背景、專輯風格或基本主題要求，如「關於愛情」，填詞人就要在規限中完成創作；也有些是為特定目的而徵稿，如電影或電視劇主題曲、活動宣傳歌曲、廣告歌等，填詞人就必須按客戶的要求完工，例如內容要呼應電影主題及故事大綱、歌詞應包括宣傳口號或隱含打算藉歌曲向聽眾傳播的訊息等。至於具指定撰寫要求的填詞工作有利創作還是窒礙創意，這就更是因人而異，純屬個人喜好了。

〈那有一天不想你〉是一首有預設創作要求的廣告歌。

1994 年，在那個聽粵語流行曲和唱卡拉 OK 仍是市民普遍娛樂方式的年代，〈那有一天不想你〉囊括了四大

1　Demo，Demonstration 的縮寫。在流行音樂行業裏，Demo 是歌曲的樣本（小樣），當中會有主旋律、簡單編曲或模擬歌詞。填詞人多是按 Demo 中的旋律創作，很少有機會看到曲譜。

電子傳媒[2]的金曲獎項，更在香港電台主辦的「第十七屆十大中文金曲頒獎典禮」獲得「全球華人至尊金曲」獎，由此可見受歡迎的程度和影響力。在聽眾心目中，〈那有一天不想你〉是一首動人的情歌，旋律、歌詞加上天王黎明的演繹，完美地讓聽眾感受到與情人分開和彼此思念的情懷。然而，倘若要從創作的角度剖析這歌的成功之處，則需先清楚上述的感覺都是植入歌詞的浪漫。

1993 年開始，和記傳訊掀起了以黎明為主角並演繹主題曲的廣告熱潮，自此不少黎明的歌迷和女性觀眾都幻想自己是和記廣告系列中的女主角「阿 May」。〈那有一天不想你〉是 1994 年的廣告歌，推銷「和記天地線」[3]及傳呼服務，廣告名《天地情緣》。既是廣告，就要負起為客戶傳遞訊息的責任，但又要避免「硬銷」，

2　四大電子傳媒包括電視廣播有限公司（無綫電視）、香港電台、商業電台及新城電台。

3　九十年代和記傳訊提供的手提電話服務，手機只能在指定範圍內撥出電話，不能接收來電，因此要配合傳呼機使用。

於是將產品或服務策略性地融入廣告，讓觀眾收看時留下印象，達到潛移默化的目的。這手法，是植入式行銷（Product Placement Marketing），而〈那有一天不想你〉就是在這情況下產生的作品。《天地情緣》的完整版本，是一個 3 分 30 秒的 MV，廣告最後的畫外音是：「無論幾遠距離，始終維繫一起。和記傳訊，訊息傳送，天地互通。」這是廣告的口號，也是商人最終想觀眾接收的一切。〈那有一天不想你〉成功，因為它既配合 MV 內容，又不着痕跡地把廣告所要推銷的融入歌詞，更幸運地流行，發揮了巨大的影響力。

歌詞開首數句「抬頭望雨絲/ 夜風翻開信紙/ 你的筆跡轉處/ 談論昨日往事」，表面上寫雨夜翻閱情書的浪漫，實際上暗示書信所寫的，到達對方手上都已成往事，難以舒緩思念的痛苦，因此接着的「如何讓你知/ 活在分開不寫意」就能讓聽眾聯想到即時通訊的可貴。到了 B 段，「沒有你暖暖聲音/ 瀝瀝雨夜不再似首歌」更明言不能通話，一切再沒意思。接下來的 C 及 A2 段，基本上所有內容都在襯托「許多說話都仍然未講」一句，呼應無論多遠距離，始終要靠傳訊科技維繫一起的口號。詞作者在整首詞中都不斷對比「聽到聲音」與「只

能通信」的落差，種種有關與情人分隔兩地的孤單、思念、痛苦與悽愴，還有日夜盼望與情人重聚的期望，都是刻意為包裝廣告訊息而營造的浪漫與感傷。當歌者以熒幕上俊朗的形象唱出主題曲的悲情，加上如電影般的情節與畫面，配合密集的播放量，聽眾（特別是黎明的「粉絲」）就會在不知不覺中被感染與薰陶，發揮廣告促銷的作用。

流行曲不純粹是藝術品，它同時也是商業活動，因此在製作的過程中，總有不同程度的策略與計算。至於製成品會否流行，就如人的命運一樣，視乎其自身的際遇。填詞人可以控制的，就只有在創作時不論面對多少限制也悉力以赴，才無負所有可以展現才華的機會。

難得有情人

A1　如早春初醒　催促我的心
　　將不可再等
　　含情待放那歲月　空出了痴心
　　令人動心

A2　幸福的光陰　它不會偏心
　　將分給每顆心
　　情緣亦遠亦近　將交錯一生
　　情侶愛得更甚

A3　甜蜜地與愛人　風裏飛奔
　　高聲歡呼你有情　不枉這生
　　一聲你願意　一聲我願意
　　驚天愛再沒遺憾
　　明月霧裏照人　相愛相親
　　讓對對的戀人　增添性感
　　一些戀愛變恨　更多戀愛故事動人
　　畫上了絲絲美感

作曲 · 盧東尼
作詞 · 向雪懷
原唱 · 關淑怡

緣起

一把長髮，一條紅色短裙，一雙高跟鞋，一個搖曳的身影，一步一步的走進錄音室。她是如此的淡定，如此的從容，信心滿滿的。那一晚，關維麟安排了一個新人到寶麗金錄音室試音，我和其他唱片監製都聞風而至。早收工的都留下來了，晚上等開工的也樂意多留一會，因為聽說這新人歌唱得很好。

所傳非虛，她選唱了 Whitney Houston 的〈The Greatest Love of All〉，還要唱原來的調子。她的聲音豐富着不同的顏色，她的歌唱節奏能將音樂舞動起來。她選唱的歌曲在她的歌聲裏有另一番滋味，跟原唱不遑多讓。這個新人名叫關淑怡（Shirley）。她留學美國，修讀時裝設計，對最新的音樂瞭如指掌。寶麗金當然不會「走漏眼」，馬上簽她成為我們旗下的歌手。

關淑怡的第一張專輯《冬戀》廣受媒體及樂迷接受，建立了時尚歌手的地位。當時的樂壇正在鹹淡水交匯處，意思是流行音樂是一代一代進步的，這段時間的流行音樂正在靜靜地起了變化，有很多不同風格的曲式融入了粵語流行音樂裏。

〈難得有情人〉的旋律在關淑怡簽約前已存在。盧東尼原本寫這首歌給另一位歌手，但那位歌手沒有選唱。到

了關淑怡籌備第二張專輯時，唱片監製葉廣權覺得適合關淑怡，希望我來完成寫詞的工作。由於關淑怡是新人，監製的決定她也不會異議。

接過歌曲 Demo（小樣），是一個用琴彈奏的小調。回家一直在想第一次見 Shirley 的情況。那個晚上，那第一個感覺，我相信誰親身經歷過都會忘不了，那是一個很難得的回憶。

難得⋯⋯那怎樣才可以得到，有錢就可以得到嗎？不是。有名氣就可以得到嗎？不是。有地位就可以得到嗎？也不是。最難得到的是在無意中遇上。我在想，一個如此優秀的女生，她心裏是在等待一個怎樣懂她愛她的人？每個少女都有她自己的夢。到了適當的年紀，就好像春天來到的一刻，花兒含苞待放，春露潤澤大地。蝶兒會來試探，蜜蜂也過來湊熱鬧，鳥兒會在面前起舞，等待着少女的抉擇。這是人生最甜美的階段。

我相信上天是公平的，幸福的光陰每一個人都會分享到，當然是有遲有早，有先苦後甜，亦有先甜後苦。最感人的愛情故事，應該是怎樣的？

愛情每個人都會經歷到，所以情歌最易觸動人心，但亦

願意

最難寫。不可老調重彈,也不可脫離大眾的認知。所以我用「早春初醒」開筆,刻意描畫甜蜜的感覺,經歷一場「驚天動地的愛,再沒遺憾」,只因為「一聲你願意,一聲我願意」。「問世間,情為何物,直教生死相許」,愛好像永遠離不開有恨。恨有緣無份,恨有份無緣,恨情薄,恨愛深。很多人用恨來了結自己的一生,何不放下仇怨,記住你曾愛過的人?

賞析

藏在幸福中的現實

〈難得有情人〉是一首「難得」不悲情的情歌。以愛情為主題的香港粵語流行曲,大部分有關單戀、失戀或苦戀,歌頌甜蜜愛情的當然有,如〈為你鍾情〉、〈每天愛你多一些〉和〈愛是永恆〉等,但並非大多數,〈難得有情人〉也是少數之一。

「難得有情人」典出於唐女詩人魚玄機作品〈贈鄰女〉中的「易求無價寶,難得有情郎」,原寫女子被拋棄的怨憤,也慨嘆世上難覓專情的男子。相反,〈難得有情人〉一曲,詞作者是以愉快的筆觸,寫遇上對象時就要

盡情享受戀愛，這樣才不枉人生。歌詞的立意很配合輕快抒情的旋律，加上歌者關淑怡甜美的演繹，令歌曲推出後立刻引起樂迷的注目，大受歡迎[1]。

本曲只有兩段正歌和一段副歌，歌詞相對簡單，寫的是沐浴於愛河的幸運兒如何羨煞旁人。然而，歌詞中的甜蜜卻是以連串有關幸福和戀愛的詞彙堆砌，包括「早春」、「含情待放」、「痴心」、「動心」、「幸福」、「情緣」、「情侶」、「甜蜜」、「有情」、「我願意」、「驚天愛」、「沒遺憾」、「相愛相親」、「戀人」、「性感」、「戀愛」、「美感」，意圖以排山倒海之勢感染聽眾，卻未見深刻的描寫。以早春含苞待放的花兒比喻女子對愛情的渴求開展作品，也不是新鮮的手法。事實上，詞作者要在有限的篇幅和旋律限制下表情達意，更要起承轉合，從來不是簡單容易的事。以三言兩語歌頌

1 〈難得有情人〉於 1989 年出版，奪得當年「十大勁歌金曲頒獎典禮」的「十大勁歌金曲」、「十大中文金曲頒獎音樂會」的「最佳中文（流行）歌曲獎」；關淑怡也在同年獲頒「叱咤樂壇流行榜頒獎典禮生力軍女歌手金獎」、「十大勁歌金曲頒獎典禮最受歡迎新人獎」及「十大中文金曲頒獎音樂會最有前途新人銀獎」。

愛情如何才能不落俗套，又不會淪為口號式的抒情，更是值得創作與欣賞者探討與深思。

許多人喜歡透過作品窺探作者的內心世界，〈難得有情人〉有兩句歌詞應該可以滿足好奇者的需要。「情緣亦遠亦近／將交錯一生」和「一些戀愛變恨／更多戀愛故事動人」這兩句，似在隱約透露詞作者對愛情真象的看法。於一首開宗明義寫戀愛甜蜜的歌中，道出了緣分無從掌握，即使曾經相愛，也可能有天由愛變恨的無奈，究竟是想藉此襯托「難得有情人」的可貴，還是不經意流露了作者心底的感受，以致禁不住在糖衣的包裝下隱藏了對現實人生的想法？真相只有作者本人才知道。基於與向老師有協議互不干涉彼此撰寫的內容，我也不打算向他求證。有言「作者已死」[2]，謎團就留待聽眾自行玩味和揣摩吧！

2 「作者已死」（The Death of the Author），由二十世紀法國文學理論家羅蘭・巴特（Roland Barthes）於 1976 年提出。意指文學作品一旦發表或呈現，讀者就可根據個人的文化背景和想法，欣賞、理解及詮釋作品。這理論賦予讀者開放的欣賞空間，不再以作者為中心，也不再受制於創作的原意。

一人有一個夢想

A1　如告知某一些的戀愛結果會心傷
　　曾愉快一試何妨
　　如告知我的一些感覺你不會欣賞
　　誰共你一般思想
　　不知哪裏風向又傳來了花香
　　再次編織心中的幻想

B　　一人有一個夢想　兩人熱愛漸迷惘
　　三人有三種愛找各自理想
　　一人變心會受傷　兩人願意沒惆悵
　　三人痛苦戀愛不再問事實與真相

A2　何以我每當開始戀愛你這麼緊張
　　誰令你心跳若狂
　　何以我每當終止戀愛你變得輕鬆
　　流露你心中所想
　　不知哪裏風向又傳來了花香
　　再次編織心中的幻想

作曲 · 盧東尼
作詞 · 向雪懷
原唱 · 黎瑞恩

緣起

黎瑞恩（Vivian）加盟寶麗金唱片公司後，公司沒有按一向做法指派公司內部監製負責策劃製作，反而聘任安格斯負責她的第一張專輯。原因可能有二，第一個可能是那段時間太忙，根本沒有監製有空處理一個新人，又或者 Vivian 的唱法接近陳慧嫻，而安格斯曾經是慧嫻的監製，所以由他來幫忙，也順理成章。

Vivian 的第一張專輯《我從這裏開始》賣得不好，銷量不夠一萬張，這是公司不能接受的數字。當時我們開銷售會議時，就是賣三萬張的都已觸及警戒線，必須每半年檢討一次是否要與歌手提前解約，還是不再續約。

Vivian 的情況公司領導層當然不會袖手旁觀，他們不想讓外界覺得「寶麗金神話」已經消失，所以急急轉陣，我被臨時授命。反覆聽了〈發誓〉這首歌及大碟內其他歌多次，結論是曲風太陳慧嫻，而且有些舊的感覺。歌手風格其實取決於製作人對歌手的了解。要了解 Vivian 的歌唱技巧、喜歡的曲風，也要了解她對自己的認知、面對媒體時的表現，還要了解媒體對她的印象、外界對她的評價。有了充分了解，才能為歌手設計將來的路線。

作為專業製作人，不可能用普查的方式決定製作方針。

有一點可以肯定，〈發誓〉這首歌是受歡迎的，只是有一個很大的樂迷群體還沒愛上黎瑞恩。一夜之間要Vivian 改變所有唱法是魯莽和不可能的。

當時我負責的其中一個歌手是黃凱芹（Chris），他是一個很有音樂天份的人，能寫、能唱。他的心中滿是西方音樂，作品又充滿小曲感覺，所以我決定找他幫忙。一首〈雨季不再來〉擴闊了 Vivian 的樂迷基礎，她唱得非常好，在風格上有了明顯的轉變。

接下來的專輯所有人都充滿期望，我的壓力更大。身為監製，要為她的未來發展鋪路，不單是一首紅遍一時的歌，而是要一首又一首不朽之作。

一再思考小恩子和慧嫻的分別，終於有了答案。一個是事無大小永遠傻乎乎的笑得開懷，另一個則是心思縝密，多愁善感。好！以後 Vivian 就走開心路線。

還記得美國黑人民權領袖馬丁‧路德‧金（Martin Luther King）於 1963 年 8 月 28 日在華盛頓林肯紀念堂發表的著名演講〈I have a dream〉（我有一個夢想）。每個人都應該有自己的夢想，而且亦應該有信心實現。

於是我和盧東尼商量，要一首有兒歌感覺的流行曲。因為所有兒歌都是充滿希望，給人愉快感覺的。沒多久，有了旋律，就開始構思主題。在寶麗金這段時間，已有很多人追求 Vivian，也有很多人在默默暗戀她，好一幅如歌的情景。

我在想，如果上天是公平的，每人都可以有一個夢想能實現，那會是多好，人生會是多美。「如告知某一些的戀愛結果會心傷/ 曾愉快一試何妨/ 如告知我的一些感覺你不會欣賞/ 誰共你一般思想」，小恩子當然知道誰在暗戀她，所以「何以我每當開始戀愛你這麼緊張/ 誰令你心跳若狂/ 何以我每當終止戀愛你變得輕鬆/ 流露你心中所想」。

離離合合之間，總有重疊的時間和空間。這亦是最難處理，最難承受的一刻：「一人有一個夢想/ 兩人熱愛漸迷惘/ 三人有三種愛找各自理想/ 一人變心會受傷/ 兩人願意沒惆悵/ 三人痛苦戀愛不再問事實與真相」。

一首〈一人有一個夢想〉，拿下當年的金曲獎、最佳歌詞獎、最廣泛演繹獎……香港銷售量超過十萬。這歌的國語版也大賣，台灣藍心湄翻唱的國語歌〈一見鍾情〉也有十萬銷售量。這是一個十全十美的結果。

這首歌出版時間臨近「九七」回歸。有文章說這首歌是
寫兩岸三地曖昧的關係。首先要感謝詮釋的人，但這不
是我的初衷，如果能令人因此有進一步的討論，我還是
樂見的。

賞析

詞作者給「觀音兵」的忠告

〈一人有一個夢想〉是一首充滿黑色幽默的歌。一個男
人交了霉運當了「觀音兵」[1]，一廂情願成為心目中女
神的「心事垃圾站」，明知道終有一天要送往戀愛廢物
堆填區之餘，還要高唱「一人有一個夢想」，那是多麼
荒謬又殘酷的情境啊！

這首歌成績驕人[2]，九十年代街知巷聞。眾人在播、在

1　「觀音兵」，又簡稱「兵」，指明知與心儀的對象沒機會發展為戀
　人也甘願守護在旁和隨傳隨到的男子。

2　〈一人有一個夢想〉於 1993 年出版，同年奪得「第十六屆十大
　中文金曲頒獎音樂會」的「最佳中文（流行）歌曲獎」及「最佳中文
　（流行）歌詞獎」，又於 1993 年度「十大勁歌金曲頒獎典禮」獲
　得「十大勁歌金曲」。

聽、在唱之際，往往以為〈一人有一個夢想〉是一首關於女生吐露心事的作品，卻不知那是詞作者與大眾開的大玩笑！歌詞的主旨根本與戀愛的浪漫和憧憬無關，它只是說明了人們耳熟能詳的愛情真相：在戀愛的世界裏，只夠容納兩個人；當「兵」的，沒有好結果。

詞作者對一眾「觀音兵」的忠告，在 A1 及 A2 兩段坦白地道出，而且是透過「女神」的角度，無情地呈現：「如告知某一些的戀愛結果會心傷／曾愉快一試何妨／如告知我的一些感覺你不會欣賞／誰共你一般思想」，這數句可見男方在「女神」的眼裏只是訴苦的對象，她不在乎對方的反應和感受，只順着自己的心意而行，「誰共你一般思想」更明顯地流露了對男方的不屑！「何以我每當開始戀愛你這麼緊張／誰令你心跳若狂／何以我每當終止戀愛你變得輕鬆／流露你心中所想」數句，語氣更是在試探、玩弄和嘲諷，「女神」根本完全清楚男方的心意，但男方卻永遠不會是「女神」戀愛故事的主角，只有旁觀的份兒，更要默默承受女方向自己傾訴與別人戀愛經歷的打擊。流行曲中有不少關於暗戀和單戀的題材，但用女方的角度如此大膽和赤裸地道出當「觀音兵」的可悲倒是少見！詞作者更以「不知哪

裏風向又傳來了花香／再次編織心中的幻想」暗示「女神」的多情而非純情，除了男人會「不想為一棵樹而放棄整片森林」外，女人也可以易受「花香」的誘惑，因而糟蹋一直憐愛她的「觀音兵」。

副歌首句「一人有一個夢想」是 Hook Line 也是歌名，似是積極勵志，但諷刺地歌曲其實與追逐夢想無關。也許有人會認為本曲可以是鼓勵追求心中所愛，即使只能守在「女神」身邊，也有機會終於感天動地抱得美人歸。然而，詞作者不單沒打算給予任何鼓勵，更在副歌揭示種種愛情的真象，希望人們認清事實，勿再糊塗。表面上，副歌是由兩組層遞句組成，但其實兩組句子並沒任何程度的遞進，它們只是在並列不同的戀愛狀況。副歌的寫法很有心思，不單能引起聽眾的注意，詞作者更能以整齊的句式有趣地概括了戀愛的不同面貌。當中明言在愛情的世界裏只有「兩人願意沒惆悵」，人數不足的只屬個人幻想，多於兩人的則徒添煩惱，也不會快樂。

創作沒有金科玉律，誰說不能以歡樂表現傷痛，以死水隱喻重生？當人們隨着輕快的旋律聽着黎瑞恩以甜美的歌聲演繹〈一人有一個夢想〉之際，詞作者其實正要聽眾感受令人沮喪的現實，給世上的「觀音兵」一曲當頭

棒喝！歌詞其實坦白直率，也沒半點隱晦欺瞞，如引起大眾誤會，也只能怪人們都太易沉醉於一廂情願的美好表象罷了。

我的故事

A1　藏着以往故事的臉
　　走進再走出一天
　　雙眼的茫然　偷看每天
　　似是完全無記憶　似是完全無認識
　　沉默裏回頭　望身邊的改變

A2　時候對我繼續欺騙
　　總會等到新一天
　　一個青年人　為誰眷戀
　　似是完全無意識　似是完全無目的
　　然後卻仍然　願企在遙遠

B　　問　可否感到
　　給你望見到的不是我
　　問　問聲我為何
　　只會日日過　想得更多

A3　誰道至愛永遠不變
　　只要彼此都相戀
　　苦痛的謠傳　累人不淺
　　往事全無痕跡　困在重重牆壁
　　誰沒有從前　讓快樂重建

作曲 · 陳百強
作詞 · 向雪懷
原唱 · 陳百強

緣起

每次想起陳百強（Danny），每次聽到〈我的故事〉，心裏都有一種悲涼的感覺。悲哀人生苦短，更恨天妒英才。

一直在遠處欣賞他的才華，直到陳百強加盟由潘迪生和百代唱片合組的 DMI 唱片公司後才有機會和他合作。當時 Danny 的監製是陳百強、王醒陶。王醒陶和我認識多年，曾經合作參加亞太流行曲創作大賽（ABU），互相了解，但陳百強我卻還沒認識。雖則我倆之前從沒見過面，但他對我並不陌生，這是我後來才知道的。

陳百強是一個音樂全才，曾奪電子琴大賽冠軍，根基紮實，琴藝了得。他可以彈指間完成一首好作品，我們耳熟能詳的〈偏偏喜歡你〉、〈等〉、〈漣漪〉、〈眼淚為你流〉都出自他手，好作品多不勝數。

上述作品與〈煙雨淒迷〉、〈不〉、〈一生何求〉、〈凝望〉等都是形象很統一的深情情歌。

一位我仰慕已久的偶像，一把可以牽動我情緒的聲音，一首我要為他寫的歌，真是百感交集。

他的旋律憂怨得能將人困起來，令人全身軟弱無力得不能走動。他的歌聲讓人依依不捨，依賴得快餓死了也不

願離開。

我擔心他落入情緒困擾會越陷越深，甚至深到不能自拔。他是一個不容易妥協和被了解的人。寫〈我的故事〉時，我嘗試走進他的內心，看他的世界。

這首歌的旋律，主歌部分和副歌部分創作時間相隔七個月。那是經過很艱辛漫長的過程才完成的作品，Danny當然寄以厚望。

錄音那天我約傍晚六時到了百代唱片公司位於又一邨的錄音室。我和 Danny 一起聊這首歌的創作，也告訴他我希望他怎樣演繹。最後，整份歌詞 Danny 一個字也沒有改，結構如此緊密，亦不可能改。

從 Danny 的心裏，從他的眼中，看到的世界是空洞的。同一個世界，每個人看到的都不一樣，因為我們身處的環境不同，擁有的經歷各異。他一定受過很大的傷害，不能說，亦不可說。

我覺得他每天都是白過的，醒來的時候張開眼睛就毫無感覺地走進了一天，晚上閉上眼睛入睡了就離開了這一日，中間發生的事他都沒有留意，更沒有興趣。

他曾經是一個熱血青年，滿懷希望。受傷害之後，所有他曾經相信的都變成欺騙他的一派胡言。他對這世界徹底失望。我不知道為什麼這旋律能給我這種感覺。歌詞很快就完成了，自己很滿意，就是怕寫得太坦白 Danny 承受不了。

他聽了我對歌詞的解說後，拋下了一句話：「為什麼這樣夭心夭肺？」然後默不作聲的直入了錄音室，戴上耳機，開始錄唱。

Danny 很快就錄好，而且很完美。然後他到了控制室，聽了一遍又一遍，突然眼淚一湧而出，泣不成聲。他的心真的痛了，有回到當初的感覺。那不再是人們在幕前看到的陳百強，是真正的自己。及後在電台接受訪問，他也主動提起我們當天在錄音室的對話。

2013 年 10 月，廣州有一個紀念陳百強的聚會，陳媽媽也來了。她覆述了 Danny 對她的一番話：「向雪懷好似躲在我床下，否則為什麼他那麼清楚我？」我真的有莫大感慨，感受到真正的相識不是因為日子多久，真正的了解更無用多言。

那天，我們才是第一次見面，第一次交談。遇上你，我

是多麼的幸運。

這文章同時獻給我敬愛的陳百強。

賞析

是他也是你和我

「〈我的故事〉，由於是自己作的，所以對它特別有感情。」

「歌詞差不多講了我上半生的故事，我差不多二十九、三十歲了。」[1]

「最喜歡〈我的故事〉，取代了以往最喜歡的歌……」[2]

〈我的故事〉，1987年出版，收錄於《夢裏人》專輯。

[1] 陳百強於1988年在香港無綫電視《歡樂今宵》節目中的話。

[2] 陳百強於1988年在電台節目《Friend過打Band日》節目中的話。

陳百強多次於訪問中提到這是他最愛的歌曲，因為歌詞道出了他的上半生。誰料這俊朗不凡、才華橫溢的三十歲青年在淡然地說這番話時，生命只剩短短五年[3]？

嚴格來說，〈我的故事〉並沒交代任何故事，也沒有引人入勝的情節，甚至見不到細緻描繪的畫面，更何況概括一個藝人的前半生？那麼，這首歌詞究竟是如何感動歌者和觸動人心的呢？

細看歌詞，既沒有華麗的詞藻，也沒有深奧的哲理，卻用了冷靜的筆調和樸素得近乎口語的文句，道出了歌者，也道出了一般人的心聲：每個人都有過去，無論背景如何、經歷如何，也要繼續每天的生活，對未來也同樣無從掌握，「藏着故事的臉」、「茫然的雙眼」就是眾人的寫照。我們都曾擁有青春，我們也曾疑惑為誰而生、為何而活，回望客觀環境不斷變化、堅固的感情轉瞬消逝，也只好無奈地沉默。然而，即使「無記憶」、「無認識」、「無意識」、「無目的」，我們仍期待新

[3] 陳百強（1958-1993），享年 35 歲。

一天的來臨，就算明知與幸福距離遙遠，也期望重建快樂的生活。表面上，聽眾是在欣賞陳百強以歌聲細訴他的前半生，其實他們也在聽着自己的故事；當人們因為歌者的經歷淚盈於睫，其實也在為自己的人生而動容。

〈我的故事〉能被陳百強認為是人生的寫照，必定有足以反映其際遇的獨特之處。相信不會有人反對，「苦痛的謠傳／累人不淺」就是歌曲畫龍點睛的句子。身為公眾人物，要承受巨大的壓力，流言蜚語的影響力有多大，實在難以估計，「累人不淺」四字正好幫歌者吐出一腔怨憤，也因此令他對整首歌產生共鳴！這兩句不難令人聯想到被認為死於「人言可畏」的阮玲玉，因此當完美主義、性格憂鬱和自我要求極高的陳百強唱出「苦痛的謠傳／累人不淺／往事全無痕跡／困在重重牆壁」數句時，也牽動了聽眾對他的憐愛與擔憂，令整首歌充滿傷感的氣氛。

副歌的兩個問題，是詞作者用最直接的方法讓歌者唱出人生的不解與無奈：藝人要顧及形象，不能隨意展露真實的面貌；表面上生活充實，卻有許多憂慮不懂處理。然而，這怎會只是歌者的痛苦？試問有多少人逼於無奈

戴着假面具委曲求全，又有多少人每天營營役役，灰心
喪志？由此可見，詞作者不單要聽眾透過〈我的故事〉
看到陳百強，也同時要讓大眾透過這歌看到自己，因為
歌詞所寫的，不單是陳百強的故事，也是你和我的故
事。

一生不可自決

A1　我沒有自命灑脫
　　　悲與喜無從識別
　　　得與失重重疊疊
　　　因此傷心亦覺不必

A2　誰個又會並沒欠缺
　　　曾心愛的為何分別
　　　和不愛的年年月月
　　　一生不可自決

B　　誰人又知道　我的心靈熾熱
　　　誰人又知道　再說已不必
　　　仍然願一生一世的欠缺
　　　不想再暴露我於他人前
　　　你會令誰人自覺生可戀
　　　即使天天也在變

作曲 · 賴健聰
作詞 · 向雪懷
原唱 · 陳百強

緣起

〈我的故事〉不單是 Danny 喜歡的作品，媒體和樂迷都十分喜歡，所以成績在各大頒獎典禮都得到了肯定。

我將 Danny 的內心世界，用我的文筆描畫出來，讓一直沒太留意他內心世界的歌迷能更清楚偶像隱藏了什麼感受。

陳百強離開 DMI 唱片公司之後又回到 WEA 華納唱片公司，他永遠都是唱片公司的爭奪對象。

他讓我有機會與華納合作。華納唱片公司一直有自己的班底，無論我有多少好作品，他們都從沒邀請我寫歌，這亦是我的遺憾，在我生命中沒有為林子祥、葉倩文、王傑等好歌手寫過歌。

今次的監製是一個新人賴健聰（Peter）。〈一生不可自決〉是他只用了二十分鐘完成的作品，得到 Danny 的首肯後，把作品送到我手上。Danny 是那種最了解自己的歌手，他的看法製作人當然會尊重及聆聽。

Demo（小樣）錄在卡帶上，我回家聽了很多遍，越聽越不開心，因為如果陳百強喜歡這首歌，即是他還沒有走出心理陰影。我應該怎麼做才對，我應該如何寫才

好？

真的很困難，我要在鼓勵和控訴之間作出選擇。當然我沒有選擇餘地，最後只可嘗試將兩者結合。這兩個對立面在同一首歌裏，起筆又談何容易？

Danny 不是一個聖人，他有所追求，但絕不妥協，因此一開始我就用 「我沒有自命灑脫」承認這個事實。我要寫一首他自己唱給自己聽的歌，一首他自己告訴自己現實是多麼殘酷的歌，一首他自己提醒自己要懂自我鼓勵的歌。

目下「曾心愛的為何分別／ 和不愛的年年月月／ 一生不可自決」的愛情多的是，沒什麼稀奇。得不到的永遠是最好，那是人之常情，因為不用面對永遠守護的艱難。

陳百強的鬱悶來自他「仍然願一生一世的欠缺」都不委屈自己，真不幸又一次寫中他當時的處境。他錄唱時十分興奮，錄好後還要求監製給他機會中段 Double track，希望達到最完美的效果。

我主觀的願望是當他每次唱這首歌時都能給他正能量。聽說他之後真的找回自己，重建快樂，做回一個開心的

人。正當他重新振作，開放自己時，1993 年的某日，他昏迷家中，一病不起。

他的一生雖然短暫，但留下來的歌曲和歌聲豐富了生命，他的影子永遠留在人們心中。

粵語樂壇因為有陳百強，我們的音樂才永遠不死。

賞析

眼淚在心裏流

流行曲的歌詞，與歌者的現實人生沒必然關係。

誠然，歌詞可以為歌者度身訂製，也可透過詞作者與歌者的溝通，讓歌詞在某程度貼近歌者的內心世界。然而，歌詞也可以是詞作者的經歷、作曲者的想法、監製的意思或只為滿足商業目的而創作。此外，一首感人的歌，聽眾不單可從中找到共鳴，也應有空間對作品作個人理解、詮釋和評價。基於上述原因，我不認為賞析流行歌詞必須扣連歌者的背景，畢竟流行歌手從事的是娛樂事業，幕前形象可屬刻意經營，真實的面貌絕對可以跟消費者所知的大相逕庭。

凡事總有例外，欣賞〈一生不可自決〉，就要對歌者的
真實面貌有點認識，才能明白歌曲真正的意義。

〈一生不可自決〉收錄於陳百強 1991 年出版的專輯
《Love in L.A.》，是派台歌，但成績不算突出，只得
到香港無綫電視 1991 年第一季季選歌曲獎。幸好，滄
海並沒遺珠，這首作品與〈我的故事〉同被奉為陳百強
的經典，更是其人生的寫照。欣賞這歌，如果能對歌者
的經歷、性格和思想有概略了解，絕對有助明白歌詞的
獨到之處。

我無緣認識陳百強，對年輕一輩的聽眾而言，七八十年
代香港流行樂壇的光輝歲月也早已事過境遷，甚至不曾
了解。幸好網絡有大量關於陳百強的資料，想多認識這
七十至九十年代流行樂壇的天之驕子，其實並不困難。
無疑，賞析歌詞，不應談論八卦；對一位英年早逝的名
人，也沒必要再就其私生活作任何揣測，但至少我們要
知道，陳百強作為一個公眾人物，一直在承受很大的輿
論壓力，而且許多事情也身不由己。故此，「一生不可
自決」這歌名與 Hook Line，正好一針見血地擊中了歌
者的痛處，也為全首歌一錘定音！作品中能出現既符合

個人想法又震撼人心的句子，是歌者與歌曲及幕後創作人的緣分。

歌詞以「我」開始，不單讓歌者以第一人稱的主觀角度唱出心聲，也令歌迷立刻覺得自己恍如歌手傾訴的對象，正期待一位才華橫溢、溫文爾雅的偶像將心事娓娓道來。A1 及 A2 兩段內容沒明確的脈絡，似是一個心事重重的人腦海中混亂零碎的想法：一時慨嘆自己不懂悲喜，一時又像看透得失欠缺，卻突然又對緣分散聚大惑不解。人生種種疑問、矛盾和失意，詞作者最後以「一生不可自決」作無奈的總結。歌詞所寫的，其實很符合歌者的性格和想法。陳百強感情細膩、多愁善感。他熱愛演藝事業，但每天都要面對同行的競爭，自己卻又非常重視輿論的評價。他的執着、敏感及在娛樂圈的經歷，與歌曲要表達的困惑和愁緒非常配合，聽眾也相信歌詞所寫的，就是真實的陳百強。

1985 年，陳百強在演唱會以前衛的形象演出，觀眾反應未如理想。他曾在 1989 年無綫電視製作的個人電視音樂特輯《感情寫真》中就別人對他的批評作以下回應：「我的心裏一直鬱鬱不歡，同時我覺得有人刻意傷

害我。他們會愚蠢到致電報館，說我已在醫院病逝，其實當晚我還在 Disco 跳舞！當時我很脆弱，對這些新聞或外界的報導很重視，不懂得去反擊，所以我的內心陷入了一個迷惘的低潮。」

陳百強表示，直至 1986 年遇到經理人陳家瑛，鬱結才得到開解，並重新振作。〈一生不可自決〉是五年後的作品，但歌曲推出後不到半年，他就宣佈暫別樂壇，並於 1992 年決定全面引退。天意弄人，他竟於同年 5 月在寓所倒臥昏迷，直至 1993 年離世。

〈一生不可自決〉是陳百強打算放棄演藝事業前的最後作品之一，他當時究竟有多不快？情緒壓力又有多大？逝者已矣，考究再沒意思。也許當時仍活躍於幕前的他，只能如他的成名作〈眼淚為你流〉的歌詞般「眼淚在心裏流」，而〈一生不可自決〉的 B 段就是他心裏的呼喊。「誰人又知道／ 我的心靈熾熱／ 誰人又知道／ 再說已不必」，詞作者連用兩個問句，表現了歌者的無奈，也讓聽眾感覺到面對別人的誤解卻欲辯無從的憤慨。「仍然願一生一世的欠缺／ 不想再暴露我於他人前／ 你會令誰人自覺生可戀／ 即使天天也在變」，最後四

句毫無保留地揭露陳百強對作為公眾人物的厭惡，詞作
者以「不想再暴露我於他人前」讓陳百強直接發洩鬱悶
與「一生不可自決」的淒酸，那種極力想與現實抗衡的
掙扎，貼切得如在預言他將宣佈引退的決定。令人痛惜
的是，曲終人散，歌者的命運最後也只能如歌詞一樣，
留下「你會令誰人自覺生可戀」這沒有答案，且令人揪
心的疑問。

天長地久

A1　孤單的手緊抱着你的腰
　　像昨日正相愛的時候
　　你説今天以後
　　不必再見也不必問候
　　曾經擁有不要淚流

A2　溫馨的手終放下我的手
　　默默合上雙眼忍受
　　你已輕輕吻別
　　心中只想這一刻停留
　　曾經擁有不管多久

B1　若果真心不可接受
　　或者不方便擁有
　　為何又等今天最後
　　趁早一點分手
　　若果是你真的貪新厭舊
　　偽裝悲哭夢濕透
　　為何你想講的説話
　　藏於落寞眼光背後

A3　依依不捨的看着你走
　　木訥在最失意的時候
　　一聲今天最後
　　不講再見也不肯回頭
　　曾經擁有不要淚流

B2　若果真心不可接受
　　或者不方便擁有
　　為何又等今天最後
　　趁早一點分手
　　若果是你真的貪新厭舊
　　偽裝悲哭夢濕透
　　為何你想講的説話
　　藏於落寞眼光背後
　　道盡你苦與憂
　　落寞眼光背後
　　道盡你苦與憂
　　落寞眼光背後
　　道盡你苦與憂
　　落寞眼光背後

作曲 · 周啟生
作詞 · 向雪懷
原唱 · 周啟生

緣起

1984 年的某天當周啟生看完李察基爾（Richard Gere）及戴安蓮（Diane Lane）主演的電影《棉花俱樂部》（*The Cotton Club*）後，一段旋律即縈繞在他腦海裏。他沒有寫下來，亦沒有忘記。直到他要準備新專輯時，才坐在琴前，認真的把歌錄下來。

我對周啟生的作品一直有信心，這是一首旋律簡單的歌，簡單到不似他的作品。越簡單的歌就越難寫，因為沒有空間隱藏不完美的歌詞。

當時有一個廣告正在熱播，產品宣傳鋪天蓋地，就是梅艷芳代言的鐵達時手錶。宣傳廣告的推廣語「不在乎天長地久，只在乎曾經擁有」，是一句既有哲理，又論盡人生的明言。

我於是用「曾經擁有」作思考方向。曾經擁有，即是終於分手。講到分手，女性往往比男性更決絕，更明快。男性處事可以手起刀落，絕不留情，但對感情卻時常會糾纏不清，可能是基於逞強不想認輸的心態。

女性說分手往往是「今天以後／ 不必再見／ 也不必問候／ 曾經擁有／ 不要淚流」般果斷，連對方往後的一點遐想都要拿走。

男性被提出分手，既無奈又傷心的同時，還自欺欺人地回味「輕輕吻別／心中只想這一刻停留／曾經擁有不管多久」。分開已是定局，但總要找些理由。可是，「若果真心不可接受／或者不方便擁有／為何又等今天最後／趁早一點分手／若果是你真的貪新厭舊／偽裝悲哭夢濕透／為何你想講的說話／藏於落寞眼光背後」當中的「若果」、「或者」、「為何」都改變不了結果。

歌名原本是〈曾經擁有〉，但在同一時間 Maria Cordero（肥媽）派了一首同名歌曲上電台宣傳。與周啟生商議後，決定更改歌名，成了現在的〈天長地久〉。

賞析

集體回憶裏的浪漫靈感

「天長地久有時盡，此恨綿綿無絕期。」

1988 年之前，在香港問「天長地久」的出處，懂得的人會回答典出於唐代詩人白居易的名作〈長恨歌〉，並指出內容有關唐玄宗與楊貴妃的愛情悲劇，上述詩句是全首敘事詩的最後兩句，也是作品名稱的所在等等。

然而，從 1988 年開始，不少人以為「天長地久」源自鐵達時的手錶廣告。

八十至九十年代，香港廣告界名人朱家鼎率領其工作團隊，包括陳志明、徐佩侃、盧婉儀等，為七十年代被時間廊收購的瑞士手錶品牌鐵達時（Solvil et Titus）的「天長地久」系列腕錶創作了四輯廣告[1]。作品均採懷舊的時代背景，透過歌影視紅星主演盪氣迴腸的愛情悲劇，推銷設計典雅的腕錶。自從由梅艷芳主演的第一輯電視廣告於 1988 年播出後，廣告最後以畫外音讀出的宣傳口號：「不在乎天長地久，只在乎曾經擁有」，深入民心。

這是流行文化脫胎於古典文學的極佳例子。古典文學，可以啟發流行文學的創作；流行文化，也可以引發創作靈感，造就新的經典。好一句「不在乎天長地久，只在乎曾經擁有」，不單成功提升產品的銷售額，也為不同

[1] 四輯廣告皆由歌影視紅星擔綱演出，包括梅艷芳（1988 年）、王傑（1990 年）、周潤發及吳倩蓮（1992 年）、劉德華（1996 年），內容均以「不在乎天長地久，只在乎曾經擁有」為主題。

類別的創作人提供了養份，讓精彩的構思在廣告以外的作品發芽生長，流行曲〈天長地久〉就是其一。

周啟生主唱的〈天長地久〉於 1989 年出版，歌中不少地方也有鐵達時廣告的影子，包括「曾經擁有不要淚流」、「曾經擁有不管多久」、「若果真心不可接受／ 或者不方便擁有／ 為何又等今天最後／ 趁早一點分手」。歌詞與廣告一樣，同寫無法同偕白首，只能曾經擁有的關係，歌名更直接稱為「天長地久」，反諷不完美的愛情。

流行曲雖以旋律、歌詞與歌聲演繹內容，但表現手法卻可跟廣告一樣充滿電影感。〈天長地久〉寫的是戀人分手，一人去意已決，一人傷心不捨。詞作者於 A1 及 A2 兩段均以特寫手的畫面表現雙方不同的想法：「孤單的手緊抱着你的腰」，可見男主角對戀人的依戀；「溫馨的手終放下我的手」，可見對方的動作只是溫馨的表現，並沒不捨。接着再特寫男方的面部表情：「默默合上雙眼忍受」，對比女方「已輕輕吻別」，可見二人對彼此關係的重視程度明顯不同。到了 A3，雙方的關係已無法挽回，男方只可木訥的看着對方離開，連說再見

的機會也沒有。詞作者細緻的安排，不單為歌曲增添了豐富的畫面，也令情感的表達更具層次，提升了歌曲的感染力。

流行文化與大眾生活息息相關，所謂「流行」或「通俗」的創作難登大雅之堂，這言論早不合時宜。鐵達時的浪漫靈感，可以成為香港人集體回憶中的廣告經典；流行歌詞也一樣，只要是上乘之作，也可深入民心，歷久彌新。

我說過要你快樂

A1　生命似無數連續細小故事
　　即使傷心了一次　再有更多夢兒
　　想着你　才會明白許多世事
　　得不到的一些愛　卻永遠埋藏深處

B　今天生活似寫意　我也似忘掉往事
　　你那影子退出了　誰人知
　　在我心中的愛意

C　我說過要你快樂　讓我擔當失戀的主角
　　改寫了劇情　無言地飄泊
　　我說過要你快樂　換你一生開心的感覺
　　原諒我　原諒我　求原諒我

A2　今日我還有許多許多故事
　　當中一位女主角　與你有些相似
　　消逝了　時間磨滅許多往事
　　得不到的一些愛　卻永遠埋藏深處

作曲·倫永亮
作詞·向雪懷
原唱·吳國敬

小
故
事

緣起

吳國敬出現在樂壇的時候蓄着一把長髮，一曲〈玩火〉
以 Rock 友的風格展示自己的才華及音樂理想。經過幾
年時間的摸索及嘗試，成績一直都未如理想。眼看同時
出道的 Beyond 及太極樂隊大受歡迎，真的要努力追趕
了。唱片公司高層馮添枝（歷風）理所當然地約吳國敬
面談，希望能達成共識，找到出路。雖說是商討，其實
唱片公司早有看法，只不過要等歌手同意。公司要吳國
敬剪去長髮，放棄搖滾，重新出發。吳國敬在極不願意
的情況下只可照做。

「放棄了理想，誰人都可以」，但怎樣鋪排前面的路
呢？當時吳的監製是楊喬興（Patrick），前蓮花樂隊的
低音結他手。他致電倫永亮，向他邀歌。於是一首由電
子鼓、電子琴、電子結他的 Demo（小樣）出來了，再
交到我手上。接過 Demo 時真的無法想像倫永亮那作
品是給吳國敬寫的，因那旋律會將吳國敬在樂壇建立的
風格一手抹去。既然倫永亮有如此勇氣，我就不必膽怯
了。我細心閱讀旋律給我的啟示，再考慮選擇哪種「歌
曲語言」表達最合適。終於，在副歌的第一句讓我捕捉
到「我說過要你快樂」。

「快樂」這個字是每個人的畢生追求，也是畢生不能滿

足的事。最早令我感動的是盧國沾師父寫的〈戲劇人生〉裏面的「快樂時/ 要快樂/ 等到落幕人盡寥落」,好得簡直令我窒息!那彷彿是迴光返照的最後快樂。世上最快樂的不是從自娛得來的,有更多更大的快樂是從分享及奉獻得來的,所以快樂的境界高且遠。我決定就以「我說過要你快樂」為主題,創作一首適合吳的好歌。及後林夕為王菲在〈你快樂所以我快樂〉也用上快樂為歌曲的主軸,可見我的判斷是對的。

我們每日都會遇上不同的人和事,就好似一個又一個小故事連結起來,締造出我們的每一天。一天加一天就是一年,一年復一年就是一生。從開始時的喜悅期盼,到分開時的哀傷不捨,無人可以逃避,無人可不動容。分開多捨不得,除非已沒有愛。

吳國敬不負眾望,因為這首歌得到了很多獎項,亦肯定了他的新路線。他唱得很好,好到出乎意料。後來才知道在他錄唱前數月,因為要改變歌路,心情跌到谷底,同時亦和女朋友分手了。唯一的希望是能夠在音樂上做到最好,藉此吐一口烏氣。可是,不幸的事接踵而來,美國傳來了他母親的死訊,但錄音仍是要繼續。在人生心情最差、最無助的時候,這首歌巧合地道出了他當時

原諒

的心情。

他很重視這首歌，一直和監製商量如何完善這首歌的編曲。初時電子結他部分是由 Joey V 彈的。吳國敬覺得應該還要有一個類似 shaker 的高音效果才能加強抖震的感覺，於是請太極樂隊的結他手 Joey（鄧建明）到錄音室，一齊嘗試用木結他以 down picking 的彈法創造音效，終於完成了前人沒試過的一種彈法。

故此，當大家欣賞這首歌時，請同時細聽旋律、編曲、歌詞和演唱。通過這歌，了解人生，也讓愛的人快樂。

消逝

賞析

得不到的是最好

「師父，我發現你有些作品的內容完全一樣。」
「不會。」

以上是我與向老師某天的 whatsapp 對話。

向老師斬釘截鐵地說自己沒有內容相同的作品，但他的

詞作超過一千首，身為徒弟的我其實一直有以下疑問：
一個那麼多產的填詞人，他的作品內容會重複嗎？

當然，不同的歌曲，歌詞不會完全一樣，但相同的主題
或內容，絕對可以不同的表達方式重複呈現。許多時
候，由於作者沒刻意檢視過去的作品，所以也不自知有
此情況。

在欣賞藝術作品時，如果找到同一作者筆下主題相同或
內容相近的作品，是非常有趣的事情。縱然我在本書中
一再強調，為滿足工作的需要，流行歌詞內容不一定等
於詞作者的真實想法，但如果把相似的作品加以比較，
不單可以看到表達手法的異同，也可窺見當中的思維模
式，從而增加對作者的了解。

發現向老師有三首內容一樣的作品，是在開始賞析〈我
說過要你快樂〉的時候。

這首歌的內容不難理解：主角自願放棄戀情，因為他認
為分開可以令對方快樂，更希望得到對方的諒解。主角
對過去的感情表面看似決絕，其實一直念念不忘。當吳
國敬以充滿感情的聲音唱出：「原諒我／原諒我／求原

諒我」之際，赫然令我想起陳慧嫻的〈與淚抱擁〉也有相似的句子：「原諒我/ 原諒我/ 風中依稀聽到你說的話」！當我將兩首歌稍作比較時，更發現內容頗為相似！於是，我就着同樣的主題再聯想向老師的其他作品，果然找到三首如孿生寶寶般的歌曲，除了〈我說過要你快樂〉（1991 年出版）和〈與淚抱擁〉[1]（1986 年出版）外，還有〈對不起，我愛你〉[2]（1991 年出版）。

〈與淚抱擁〉寫的是主角被拋棄，但她卻想像男方是基於某些苦衷才放棄戀情，這部份內容與另外兩首作品如出一轍：深愛對方→為對方好才主動離開→無法忘記所愛→承受痛苦→盼對方原諒。三首作品都坦率地道出主角處理感情的方法、內心的感受和對前戀人的不捨，最特別的是也同樣向對方道歉，直接地說出「原諒我」與「對不起」。

深情的致歉，一次又一次在不同的作品中打動聽眾，可

1　〈與淚抱擁〉，作曲：徐日勤；填詞：向雪懷；主唱：陳慧嫻。

2　〈對不起，我愛你〉，作曲：盧東尼；填詞：向雪懷；主唱：黎明。

內容	〈我說過要你快樂〉	〈與淚抱擁〉	〈對不起，我愛你〉
基於苦衷才主動放棄戀情	我說過要你快樂/換你一生開心的感覺	只因今天有苦衷	· 今天分手像我完全負你/ 這傷痛盼望輕微/ 望你漸忘記 · 行近我又怕驚動你/ 我又怕心難死/ 立定決心以後分離
無法忘記失去的戀人	· 得不到的一些愛/卻永遠埋藏深處 · 今天生活似寫意/我也似忘掉往事/你那影子退出了/誰人知/ 在我心中的愛意	· 生生世世未忘掉我 · 心深裏愛着仍是你	· 多麼想用說話留住你/ 心中想說一生之中都只愛你 · 一生裏頭/ 誰是我的心中最美/ 往日的你
主角正在承受痛苦	我說過要你快樂/讓我擔當失戀的主角/ 改寫了劇情/無言地飄泊	· 心中苦痛與淚抱擁 · 加快步伐沉重/ 來看落淚隨清風破送	我每日也想着你/靠在這街中等你/遙遠張望 / 隨你悲喜/ 視線人浪中找你
請求對方原諒	原諒我/ 原諒我/求原諒我	原諒我/ 原諒我/風中依稀聽到你說的話	心中想說一生之中都只愛你/ 為何換了對不起

惜身為局外人的我們永遠無法得知，故事中的她倆若真
的聽到主角道歉，究竟會有何反應。至於故事的結局，
也只好留待受眾各自想像，因為作者向老師似乎也早
已忘記這三個情節雷同，卻不知是否只屬巧合的戀愛
故事了。

朋友

A1　繁星流動　和你同路
　　從不相識開始心接近
　　默默以真摯待人

A2　人生如夢　朋友如霧
　　難得知心幾經風暴
　　為着我不退半步　正是你

B　　遙遙晚空點點星光息息相關
　　你我哪怕荊棘鋪滿路
　　替我解開心中的孤單　是誰明白我
　　情同兩手一起開心一起悲傷
　　彼此分擔總不分我或你
　　你為了我　我為了你
　　共赴患難絕望裏緊握你手　朋友

作曲 · 芹澤廣明
作詞 · 向雪懷
原唱 · 譚詠麟

緣起

很多時候，當人們看到日本作曲家的名字在中文歌裏出現，就會下意識地覺得這是一首改編歌。為什麼會有這種先入為主的自我矮化現象呢？可能是不相信有名氣的日本作曲家會為香港人寫歌吧！

〈朋友〉這首歌是芹澤廣明為成龍和譚詠麟主演的電影《龍兄虎弟》而寫的。成龍在電影界創造了華人電影的奇蹟，譚詠麟在華語歌曲世界影響了全球華人，他們兩位合作的第一部電影，所有人都爭取參與合作的機會，反而我只是幸運地被派遣參與主題曲創作。

我在一個貧窮家庭長大，長大後認識了不同階層的朋友，看到的世情比較多。小時候從門隙偷看鄰居的電視換來白眼，也明白垂涎別人吃雞腿的難受。後來朋友圈裏有錢的人多了，也看到他們心目中只有錢，其他的都可以放棄和出賣。

寫〈朋友〉這首歌時，由於導演沒有太多指示，所以可自由發揮。我把旋律重複聽了多天，決定將最後三個音「671」填上「朋友」這兩個字。

既有決定，就開始執筆，小學時候文選科曾背誦過蘇軾的〈念奴嬌‧赤壁懷古〉：

大江東去浪淘盡，千古風流人物。故壘西邊，人道是三國周郎赤壁。亂石穿空，驚濤拍岸，捲起千堆雪。江山如畫，一時多少豪傑！ 遙想公瑾當年，小喬初嫁了，雄姿英發。羽扇綸巾，談笑間，檣櫓灰飛煙滅。故國神遊，多情應笑我，早生華髮。人間如夢，一尊還酹江月。

後來許冠傑在〈天才白痴夢〉寫成：

人生如夢，夢裏輾轉吉凶，尋樂不堪苦困，未識苦與樂同。

無論「人間如夢」或是「人生如夢」都是在說人生無常，生命短促。所謂在家靠父母，出外靠朋友，生命中不可缺少朋友，選擇朋友的方式會直接影響一生。

一個人的渺小，就像小星星在銀河系一樣。漫漫人生路上，為何遇上，為何分別，因為緣。緣起緣滅，我們要學會接受才能減輕傷痛。於是我以繁星流動來形容世界之浩瀚，以人們的渺小來開始整首歌。

「人生如夢，朋友如霧」，過往關於這首歌的訪問無數，但從來沒有主持或記者問過我「朋友如霧」的意思，真的很可惜。究竟是這八個字太常見而令人忽略，還是我

寫得太深無人能領會呢？

我小時候見到爸爸的朋友不多，都是一些勞動工作上的朋友，但他們有情有義，因為大家都有苦自己知。因事要向他們借錢，他們都會借，要的錢通常都不多，而且都為了應急。借錢的人自己可能也沒什麼積蓄，但仍樂意幫忙，畢竟開口問人要錢都是丟臉的事，將心比己，就不拒絕了。

什麼人會有很多朋友？又有什麼人會有很多人想和他做朋友？就是那些權貴、億萬富豪、政府官員等。結識這類人可藉此炫耀，也可以從他們身上得到好處。

眼見我一些權貴朋友獨領風騷時，大多意氣風發，身邊圍着一圈又一圈的朋友，如身在霧中，看不清楚自己，也看不清楚前路，更看不清楚別人的面目。那些不堪入耳的說話，那些發亮的目光，那些有序的笑聲，簡直是人間奇境，真的只有那些「深受教育，飽覽詩書」的所謂「朋友」才能做得出那麼自然灑脱。

只要一點兒風吹草動，如江湖傳聞某某惹官非，或某某有財務危機，那些所謂「朋友」就一哄而散，無影無蹤。到那時候，雖然有機會看清楚現實，但為時已晚。

「朋友如霧」，就是描寫這現象。

當然，如果我們運氣好的話，也會有生死之交。能共赴患難，兩心關照，惺惺相惜，經過長時間的考驗，才是真正的朋友。

譚詠麟很喜歡這首歌，因寫友情的歌不多，寫患難見真情的更少。這首歌九十年代傳遍大陸，常在畢業典禮選唱，以互相勉勵，互相祝福，因此成為了內地「八十後」的集體回憶。

賞析

不求十項全能，朋友人人有份

向老師的詞作超過一千首，論膾炙人口，譚詠麟主唱的〈朋友〉必入三甲。

〈朋友〉於 1986 年出版，是譚詠麟首支兩台冠軍歌[1]，

1　當年香港的電子媒體只有香港電台及無綫電視設每星期中文流行歌曲排行榜，香港電台的是「中文歌曲龍虎榜」，無綫電視的則是「勁歌金榜」。

同年更奪得香港電台主辦的第九屆「十大中文金曲頒獎音樂會」及無綫電視主辦的「十大勁歌金曲頒獎典禮」的金曲獎項。這首歌面世後，彷彿成了華人社會的〈Auld Lang Syne〉[2]，是歌頌友情的代表作，也是人們經常於聯誼聚會選唱的金曲。

歌曲的主題是「朋友」，老少咸宜。然而，老少咸宜不代表就會流行，加上古往今來關於友情的文學、藝術、戲劇等作品實在太多，談友情的流行曲也不少，所以「朋友」也可說是一個極其平凡的主題。那麼，〈朋友〉的歌詞究竟有什麼特別，令它可以在芸芸粵語流行曲中脫穎而出，成為人們心目中歌頌友情的經典呢？

每個人對「朋友」的定義也不相同：有人認為需要交心，有人認為需要互相扶持，有人則認為要講義氣，兩肋插刀。人生的不同階段也有不同的朋友，有求學時的知己、成長時的伙伴、萍水相逢的泛泛之交等。不少流

2 〈Auld Lang Syne〉，歷史悠久的蘇格蘭歌曲，意思是逝去已久的日子，歌頌友誼。中文譯本多作〈友誼萬歲〉，多於離別的場合歌唱。

行曲只針對某類友情而寫，例如昔日校園的同窗、女性閨密的知心，或男性稱兄道弟的肝膽相照。範圍有限的內容未必符合每個人心目中對朋友的想法，也不一定適合在不同場合演唱。相反，〈朋友〉所寫的友情涵蓋面非常廣，如果要綜合歌中一切有關對朋友的描述，應該沒有多少人有資格成為朋友，因為歌詞中的「朋友」必須具備以下的條件：

一、是同路人；

二、彼此心接近，是知心友，能明白對方；

三、互相默默以真摯待人；

四、幾經風暴，為着朋友也不退半步；

五、不怕荊棘鋪滿路；

六、替朋友解開心中的孤單；

七、與朋友情同兩手；

八、與朋友一起開心一起悲傷；

九、與朋友彼此分擔，不分你我，所以你為了我，我為了你；

十、共赴患難絕望裏也緊握對方的手。

要同時具備上述十大條件，相信家人，甚至父母也未必有可能，何況朋友？然而，這十大條件卻總有符合人們

對朋友的要求,如果不求十項全能,也就等於人人合聽,總有共鳴!加上歌中所寫的,並沒特定的時空限制,所以在不同的情況和環境也適合用來歌頌友情,因此較其他歌曲有更多、更廣的用途,流行和傳唱度也自然更高。

一面倒歌頌友情,也許有人認為太膚淺。事實上,世情複雜,天下也無不散的筵席。〈朋友〉的歌詞,某程度也能滿足這類聽眾的想法,因為詞作者在 A2 就以「人生如夢/ 朋友如霧」抒發了對人生的體會,而向老師也多次於公開場合說明「朋友如霧」意指人生在風光時就會有朋友如霧般包圍,失意時朋友也會如霧般消散。古有以「浮雲」比喻令遊子不回家的小人[3],今有以「霧」比喻見風轉舵的損友,同樣道出千古的無奈。

不少描寫友情的歌曲都頗具陽剛氣,〈朋友〉也有「共赴患難絕望裏緊握你手」的豪情。然而,歌詞中同時也

3　〈古詩十九首‧行行重行行〉中「浮雲蔽白日,遊子不顧返」,以浮雲比喻遊子身邊的損友,也有說是比喻蒙蔽君主的小人。

出現「繁星流動／和你同路」、「遙遙晚空點點星光息息相關」的句子，不單為全曲加添了浪漫的詩意，也在抒情時平衡了剛柔的感覺，這安排無疑能令女性聽眾更容易投入，有助歌曲的流行。

〈朋友〉的成功，除了因為歌詞令人容易明白和接受外，動聽且容易上口的旋律與歌手的演繹也應記一功。由大眾心目中人緣極佳的巨星譚詠麟主唱這歌，無形中已為歌曲大大增加了感染和說服力。台前幕後的組合又一次證明，繁星流動，人生若夢，成敗得失與友誼能否長存永固一樣，都是緣分與命運的安排。

放縱

A1　傷心加上傷心的我似夢遊
　　　能開心每靠麻醉後
　　　但每次再回頭　我都不敢相信
　　　只有含淚的接受

A2　不休苦痛不休心碎似石頭
　　　何必迫我去承受
　　　沒法再挽留你帶走的所有
　　　風裏呆望着以後

B　放縱憑着放縱麻木心中的悲痛
　　　緊握我拳頭隨着憤恨胡亂碰
　　　放縱誰願放縱來換取你的心痛
　　　心中冰凍未能移動
　　　我空虛我寂寞我凍

作曲 · 馮鏡輝
作詞 · 向雪懷
原唱 · 林憶蓮

緣起

八十年代比較保守，所以大部分女歌手出道時都以玉女或乖乖女形象示人，林憶蓮亦不例外。她出身於電台主持，了解電子傳媒的遊戲規則，後來更得到香港商業電台的無限量支持。

大家可能沒有留意，在同一時期，香港電台的周慧敏、黃凱芹、蔡楓華等亦積極加入樂壇，各有陣地。

在憶蓮的首張處女大碟我已被邀請參與創作，曾為她寫〈少女心事〉、〈太陽傘下〉等。當時監製給我的指示是清純，但我在〈太陽傘下〉已暗地裏描寫她是一個大膽任性的女孩，因為我覺得她不只可走清純的路線。

〈放縱〉，一首激情澎湃的旋律，馮鏡輝最了解林憶蓮的風格。我要用什麼方式來表達這首歌呢？我想了很久，因為除非我不理會唱片公司的想法，只照旋律給我的啟示來寫，但我不想就此完成工作。

我沒有致電監製馮鏡輝，因為問他也都沒用。他早已將工作交給我，如果他有看法早就說了。我們是多年朋友，怎會不清楚。

以我的性格，當然是自把自為。從前有句說話，女性的

麻木

慣招是「一哭，二鬧，三上吊」，雖然老套，但一定可行，因為男人容易心軟。可是現代女性會採取更極端的手法，就是自殘。剝手、離家出走、露宿街頭、醉酒、吸毒、毀壞、自殺等，林林總總，各式各樣都有。目的只有一個，就是令愛的人回心轉意。

這首歌適合寫自殘，放縱自己，摧殘自己。

一開始我就寫已經很傷心的一名女子，又再一次給傷害，令她傷心之上再加上傷心，無法負荷。她痛得如在夢遊裏生活，如果有一天醒來，肯定不會知道自己曾做過什麼，只有麻醉自己才能開心一點。麻醉只是逃避，沒有真正的解脫，亦不會有人同情，只會令人討厭。

用自己的尊嚴、自己心裏的眼淚和自殘的血跡來換取別人的關懷是可悲的。情是何物，難說；為什麼要自殘，更難說。

最後只好對天狂號：「我空虛、我寂寞、我凍！」

賞析

合情合理的放縱

〈放縱〉是林憶蓮第二張個人專輯《放縱》（1986 年
出版）的主題曲與主打歌。該專輯讓林憶蓮首嚐白金唱
片[1] 的滋味，〈放縱〉一曲也街知巷聞。歌詞的最後一
句「我空虛我寂寞我凍」更深入民心，許多人甚至以為
就是歌名！

「縱容；不加約束；不守規矩；沒有禮貌」[2]，以上皆
是「放縱」的意思。「放縱」予人的印象是負面的，用
作流行曲的主題，在相對保守的八十年代是大膽和前衛
的，因此要取得普羅大眾的認同，就有一定難度。然而，
倘若能令負面的行為變得合理，甚至情有可原，就可能
有截然不同的效果。細閱 A1 及 A2 兩段歌詞，不難發
現大部份內容都在為放縱作鋪排，讓聽眾知道主角真是

[1] 香港的白金唱片獎項由「國際唱片業協會（香港會）」（IFPIHK）
頒授，1977 至 2005 年白金唱片的銷量要求為五萬張。

[2] 中國社會科學院語言研究所詞典編輯室編：《現代漢語詞典》（香
港：商務印書館（香港）有限公司，2003 年），頁 328。

傷心痛苦到了爆發點才做出放縱的行為，她也因而值得
體諒，而副歌「放縱憑着放縱麻木心中的悲痛/ 緊握我
拳頭隨着憤恨胡亂碰」也有足夠被同情的基礎，大大減
低了歌曲主題令人反感的可能。

歌詞除了把「放縱合理化」外，也將「傷心具體化」。
歌曲寫主角被離棄，「傷心」並非奇怪的反應，卻是主
觀的感受，加上每個人面對失戀的傷心程度也不同，所
以為了讓聽眾了解主角的內心世界，進而身同感受，甚
至產生共鳴，詞作者透過不同的方法描述主角的痛苦，
具體地表現主角的情緒，包括：

1.　　直接說明：直接道出主角「傷心」、「能開心每
　　　靠麻醉後」、「苦痛」、「悲痛」、「憤恨」、「空
　　　虛」、「寂寞」和「凍」。

2.　　反復加比喻：A1 首句「傷心加上傷心的我似夢遊」
　　　及 A2 首句「不休苦痛不休心碎似石頭」同是反復
　　　加比喻的結構，一再強調主角因失意而頹廢，正
　　　承受非一般的傷心和苦痛，為其後的放縱道出原
　　　委。

3. 情態描寫：「含淚接受」與「風裏呆望」，是主
 角傷心的反應。詞作者透過表情的描述，在有限
 的篇幅中增加對主角的描繪，讓聽眾進一步聯想
 主角的苦況。

4. 動態描寫：「緊握我拳頭隨着憤恨胡亂碰」，以
 主角的行為表現激動的情緒。此外，緊握拳頭胡
 亂揮拳，也能讓聽眾從拳頭的痛楚聯想到主角內
 心的傷痛。

最後一句「我空虛我寂寞我凍」被奉為經典，八個字的
全力呼喊，總結了主角的心情，也是全曲有力的收結。
「空虛」與「寂寞」皆為情緒的形容，「凍」則為身體
的感受，詞作者大膽將這三個詞語並列，創新、合音和
順口之餘兼具情理，因無人陪伴所以感覺冰冷是人們都
曾有的經歷，故此這句正好將主角的情緒與聽眾自身的
記憶合而為一，產生強烈的共鳴，也因此為人津津樂
道。

〈放縱〉中的「放縱」相對現時中外流行歌詞所寫的，
其實非常含蓄，既沒有粗言穢語，也沒有放縱行為的赤
裸描述，以現今的標準來看，連「需家長指引」的尺度

也不及，倘若在現今的世代重寫相同的主題，歌詞的面
貌應截然不同。縱然如此，今天再聽〈放縱〉，依然可
以感受箇中的震撼，「我空虛我寂寞我凍」的呼喊還是
令人動容！

對不起，我愛你

A1　多麼想用説話留住你
　　心中想説一生之中都只愛你
　　為何換了對不起

A2　今天分手像我完全負你
　　這傷痛盼望輕微　望你漸忘記

B　　我每日也想着你　靠在這街中等你
　　遙遠張望　隨你悲喜　視線人浪中找你
　　行近我又怕驚動你　我又怕心難死
　　立定決心以後分離
　　一生裏頭　誰是我的心中最美　往日的你

作曲 · 盧東尼
作詞 · 向雪懷
原唱 · 黎明

緣起

男人，天生就要承擔責任。無論在感情上、家庭裏、朋友間，都必須負責任。

常說一個成功的男人背後，一定會有一個好女人。然而誰又關心一個成功的男人背後曾經歷多少辛酸，放棄了多少心願？

面對感情，男性的尊嚴及內斂往往害了自己。女性對於愛情都敢愛敢恨，男性卻敢愛不敢恨，或更甚是不敢愛也不敢恨。

在愛戀中，說對不起的多，還是說我愛你的多？一時間真的想不起來了。一旦「對不起，我愛你」同時說，情況就可想而知的不妙。

「對不起，我愛你」這句話我說過，是離開前的最後一句話。

原本想好了一番可以留得住所愛的說話，準備好張開兩手緊緊擁抱着我愛的人，還打算在她面前痛哭一場然後鼓起勇氣一起遠走高飛，最後卻換上了一句「對不起，我愛你」。對方完全失望，只有帶着一個永遠不解的謎離去。我佇立着，看對方離開，等自己心死。

這段愛情沒有畫上句號,只是停頓在那刻,直到永遠。

錯過了就不會重來。遙遠的眺望不可以令思念安葬。待某天對方無聲無息的永遠消失,日子才會安靜下來。

時光流逝,記憶猶新,沒有被磨滅,只有被塵封。想念着是往日的她,青春爛漫的笑容、發脾氣時的無賴、在夜深的心跳、那說不盡的話兒。

日子一天一天的過,如果今天重遇會是世上對我最殘酷的事。因為我沒有在她身邊看她一天一天的頭白,沒有每天數着她每一條皺紋何時長出來,沒有和她一起因年老而日漸矮小。

我沒有看着對方變老,她也不應看到我大不如前。如果上天還有愛,請不要讓分開了的人重遇,因真的會承受不起。

賞析

矛盾成就金曲

〈對不起,我愛你〉是一首用矛盾組成的話題之作。

1991 年推出時，不少人對歌名頗有意見，認為明明「我愛你」是好事，為什麼要說「對不起」？那是不合常理的。

〈對不起，我愛你〉是一首情歌，在感性的範圍裏沒邏輯可言本就尋常不過，而且歌名很明顯想用陌生化的方式，以有別一般慣性的想法惹人注意，先聲奪人。事實上，〈對不起，我愛你〉推出後，立刻成為「叱咤 903 專業推介」、「中文歌曲龍虎榜」和「勁歌金榜」三台冠軍歌，最後也得到「十大中文金曲頒獎音樂會」及「十大勁歌金曲頒獎典禮」的年度金曲獎。在九十年代四大天王雄霸香港流行樂壇的日子，只要黎明讀出〈對不起，我愛你〉的歌名，樂迷已瞬間被融化，立刻投入歌曲的世界中。

主題雖然是「我愛你」，卻有「對不起」的前設，所以內容也圍繞着這矛盾而發展。歌詞很短，但包含了四重矛盾：

1. 想說「我愛你」，卻「換了對不起」，口不對心；

2. 明明想「用說話留住你」，卻「今天分手像我完

全負你」，思想行為不一致；

3.　想你、等你、望你、隨你悲喜、找你，卻不敢行近，
　　更「立定決心以後分離」；

4.　你好好的，他仍非常愛你，卻認為最美是「昨日
　　的你」，把你氣死！

矛盾，反映主角內心的忐忑，也代表一段美好的姻緣無
法繼續。歌詞沒有交代戀情為何告終，留白讓聽眾各自
想像。此外，全首歌都以男主角對戀人說話的語氣和角
度交代內容，這設定令女歌迷更容易投入「你」的角色
中，幻想自己就是偶像所愛，縱然無法一起，卻仍得到
他深情地說「對不起」，而歌曲也就更易受黎明「粉絲」
的歡迎。

黎明的另一首歌〈孤單的人孤單的我〉，當中有言「得
不到的是最好」，與〈對不起，我愛你〉末句「一生裏
頭／ 誰是我的心中最美／ 往日的你」可說遙相呼應，詞
作者正都是向老師。不圓滿的愛情往往令人刻骨銘心，
最好的大多在別人身邊，人生的遺憾因此常常成為創作
的主題。〈對不起，我愛你〉寫的究竟是一個偉大地放

棄所愛還是懦弱得不敢留住戀人的故事，似乎沒人介意和有興趣深究，只要能繼續沉醉在語言包裝的浪漫中，就心滿意足。

聽不到的説話

A1　誰願意講出一些自欺的説話
　　你叫我以後忘掉你
　　誰令我今天開始不喜歡講話
　　暗裏我繼續在想你

B　　怎可掩飾心中的哀傷
　　手裏感覺到你雙臂的冰凍
　　看冷雨在臉上的亂爬
　　心中忐忑伸出一雙手
　　只要只要不顧一切的擁抱
　　你叫我的心倒掛

A2　留在你心底之中另一番説話
　　你愛我我是明白你
　　誰令你今天不講內心的説話
　　暗裏卻繼續在想我

作曲 · 杉真理
作詞 · 向雪懷
原唱 · 呂方

自
欺

緣起

說話是人和人之間的日常溝通方式。用來說明愛意、想法，或說服其他人。較隨意的，不一定深思熟慮，所以會有機會因一時衝動，禍從口出。話說出口就收不回，傷害可以很大。

文字的表達用於書信、合約、文件或法律條文上，在發表或寄出前都會反覆思量，多番辯證，是一種較理性的表達，所以無心之失的錯誤較少，這亦是說話跟文字之間的最大分別。

有人愛說話，有人不愛說話；有人愛聽你說話，也有人不愛聽你說話。

佛學裏有五戒、十善、八正道。十善裏有四種善行，是有關避免從口而出的過失：

不妄語：則言而有信，不說虛誑語。

不兩舌：不說他人是非，不挑撥離間。

不綺語：不妖言惑眾，散播戲言淫語。

不惡口：不惡語穢言，毀辱他人。

所以我最欣賞的是那些話少，但令人信服的人。

呂方初出道時形象不鮮明，這和他不愛說話有關。記者媒體最討厭這種人，因問來問去都得不到一些寫報導的新材料，旁人又不可代答，歌迷和讀者又憑什麼來喜歡他？這是一個藝人能否竄紅的死穴，歌唱得再好都沒用。我有注意這個新人，他的歌聲很特別，但木口木面，印象是從電視節目裏得到的。

某天黎學斌打電話給我，說黎小田想我幫手為呂方寫歌。那是一首日本演歌，很舊的曲式。聽了多天終忍耐不住回電話給小田，問清楚是否真的選定那首歌。小田的答覆是肯定的，他覺得很適合呂方。掛了線，我重新開始再聽那首歌，終於有所發現。

歌曲的沉悶，就如呂方本人。很多說話，很多鬱結都放心裏，沒說出來。不懂說話也會惹來很多誤會，我想，我可以幫他。他心中有話，只是沒有人聽到，〈聽不到的說話〉就是這首翻唱歌的歌名了。

開始時我描繪一個女子叫男朋友永遠忘記他們之間的一段情，那當然是自欺欺人的說話。男子用了千言萬語都挽留不成功，說話相對而言已經沒有意義。往後的日

子，就沉默寡言的度過。

分手那天下着雨，緊抱雙臂，看着在對方臉上的雨水，淚拚命的往上爬，掙扎的淚頑強的不想滴下。試問淚滴又怎可爬回眼眶，雨水又如何可攀回天上？可見一切都已是回天乏術，要離開的只可以眼巴巴的讓對方離開。

忐忑的心情，抖震的兩手，唯一可以做，是一個最後的擁抱。讓兩顆心最後一次貼近，聽清楚埋在心底深處的說話。

往後，我的心跳還在，可是我的心和一般的正常人已不一樣。離別的打擊，雖然沒有取去性命，但心痛得像上下倒轉。我已經是一個心臟倒掛的活死人。

這首歌詞裏從沒有出現「聽不到的說話」這幾個字，但所有聽眾都聽到其中意思。這首歌廣受歡迎，確定了呂方在歌壇的地位。沒多久，呂方和同期出道的張學友在紅館舉行了六場演唱會，我為一位新人成功上位了。

一年後姜大衛執導的電影《手語》也正式改名為《聽不到的說話》。很高興我又創造了一個新的慣用語。

擁
抱

賞析

現實與幻想的掙扎

〈聽不到的說話〉是一個引人入勝的歌名。它讓人好奇究竟什麼話是聽不到的：太小聲的嗎？有口難言的嗎？還是聽的人有問題？

這是呂方的歌，更是妙絕！這位實力唱將活躍樂壇時，形象木訥寡言，有別一般活潑且善於表現自己的青春偶像，所以〈聽不到的說話〉這首悲慘情歌着實由歌名至內容都貼合呂方的形象，歌曲內容與現實人生互相呼應。

只看歌名，以為內容不會提及任何實質的話語；事實剛好相反，歌曲開首已有人把話坦白說出來：「你叫我以後忘掉你」。然而，主角卻一廂情願覺得對方自欺欺人、心口不一，因此開展了被拋下者沉溺於幻想的故事，「聽不到的說話」就是男主角腦海的東西。A1 及 A2 都是現實與幻想的交戰，交代主角因失戀而變得不喜歡說話，他卻捨不得放下，更認為前度仍愛自己，只是不願表達。故此，圍繞「說話」的內容也同時側面反映了主角逃避現實、不願面對轉變和失敗的心態，即使戀人因苦衷而離去，基於歌者的形象，聽眾也自然聯想到「你

愛我我是明白你／誰令你今天不講內心的說話／暗裏卻
繼續在想我」都只是主角一廂情願的想法。

詞作者在副歌已拋開「說話」的限制，以動作和感覺刻
畫主角的傷痛，但沒有脫離主角幻想的框框。「怎可掩
飾心中的哀傷／手裏感覺到你雙臂的冰凍／看冷雨在臉
上的亂爬」，在男主角眼中，前度雙臂的冰凍和臉上的
雨水都是哀傷的表現，「冷雨在臉上的亂爬」更是生動
地象徵悲傷無法控制。可是，主角並沒任何實際行動留
住對方，與沒宣之於口的話一樣，只在心想「志忐伸出
一雙手／只要只要不顧一切的擁抱」。壓抑的情感當然
無助扭轉現實，主角只能默默承受「你叫我的心倒掛」
的苦果，心裏淌下來的也不知是血是淚。

每個人也有藏於心底的說話，可以選擇說與不說。聾啞
人士有身體殘障，要用手語溝通，他們所說的就名副
其實是「聽不到的話」。呂方的〈聽不到的說話〉於
1985 年出版，大受歡迎，翌年上演的電影《聽不到的
說話》[1]，內容有關聾啞青少年犯罪及面對生活困難的
故事，就直接用了呂方的歌名為電影名稱。

1 《聽不到的説話》，1986 年上映，製片商為德寶電影公司，導
演姜大衛，馬斯晨及劉青雲主演。電影原名《手語》，上映時
更名為《聽不到的説話》。電影主題曲並非呂方的〈聽不到的説
話〉，而是林子祥的〈分分鐘需要你〉。

如夢初醒

A1　曾是某些人　曾是某些情　陪着我走當天的旅程
情路上迂迴　前路亦不明　仍然夢想看個究竟
陪着你之時　難述我心情　其實我心不只的高興
夢飄過紅霞又再高升

A2　曾為某些人　曾為某些情　曾做某些草率的決定
能明白之時　能容納之時　人人自己各有各處境
同付上感情　情路已單程　重遇那刻不懂得反應
誰編寫這日後的劇情

B　然後我　須假裝如斯的冷靜
承受這　不改的決定

C　我像如夢初醒　心裏在嘆一聲
突破今天也要二人來任性
我像如夢初醒　心裏喚你一聲
是我不該錯用情

作曲・蔡國權
作詞・向雪懷
原唱・彭羚

緣起

蔡國權善彈結他，善寫旋律，尤其是小調，〈不裝飾你的夢〉、〈順流逆流〉都是他的經典作品。由於他是創作歌手，能百分百掌握創作技巧，所以其作品可聽性是很高的。

陳國平博士，在美國修讀作曲、電腦音樂及民族音樂，取得伊利諾大學博士學位，曾在美國和香港擔任大學教授，又曾獲頒查爾斯・艾夫斯作曲獎、香港電台最佳流行歌曲獎、香港作曲家及作詞家協會本地正統音樂最廣泛演出獎等。陳博士也成立了音樂組合「無界樂人」，是一位多面的音樂人。他更是亞洲區拉丁結他第一人，對節奏的掌握簡直出神入化。

彭羚，一位清新可人的姑娘，有待雕琢的歌手。歌藝公認了得，是樂壇期待已久的新星。

由於每個作曲家都有自己的獨特性，所以作為一位唱片監製，要取每個人的長處，同時又作互補，才有出奇不意的效果。將蔡國權的創作和陳國平的編曲放在一起，一定有意想不到的效果，再加上彭羚，果然令人耳目一新！

〈如夢初醒〉很難寫，因有很大的限制，每一句五個音

符，旋律多番重複，如許冠傑的〈無情夜冷風〉、黎明的〈如果這是情〉都是這種音樂結構。處理得不好，很容易變成一首老套的歌曲，對任何人來說都不能接受，何況是一位新人。

於是，我嘗試來一個大突破，寫一個較複雜的題材：

好奇心往往驅使我們向前走，甘心去冒險，看別人不敢看的究竟。感情亦是一樣，曾經某些人出現了，讓你想去接近，想窺探其內心世界。在這過程中，當然有很多風光明媚與無限驚喜。只要在對方身邊，就是莫名的幸福，無止境的高興，於是不知不覺地相愛了。

愛上了就是愛上了，很難得才遇上愛的人，本應是夢寐以求的事。可惜，如果你愛上了一個不可以娶你，或是不可以嫁你的人，情況就不一樣了。

當明白這是事實，只有分手收場。各有各處境，要逃脫，談何容易？不管雙方曾付出過多少感情也一樣。故此，在重遇那刻，依然百般滋味在心頭，不懂反應。單程路上的愛情，哪有回頭路？

人成熟了，知所進退，保持冷靜，禮貌寒暄，只因分手

的決定不會改變。

既然當日沒有勇氣走在一起，今日又哪來勇氣改變現狀？心裏在嘆息，心裏在呼喚，只有自己聽到。

恨你當日沒把我帶走，才有今天的重遇！

賞析

愛情都是黃粱一夢

〈如夢初醒〉寫實得令人揪心。

賞析〈如夢初醒〉的歌詞前，請先聽詞作者的另一首作品〈遲來的春天〉。

〈如夢初醒〉沒有運用什麼特別的技巧，以道路比喻愛情也不是新鮮的手法，詞作者卻以細膩的筆觸，像導遊般帶不論是否有足夠愛情經歷的旅客走人生路，看看沿途沒有以浪漫手法潤飾的感情風光：

第一站：「曾是某些人/ 曾是某些情/ 陪着我走當天的旅程/ 情路上迂迴/ 前路亦不明/ 仍然夢想看個究竟」

人生的不同階段，有不同的參與者。以「曾是」開始，是要讓聽眾知道，「某些人」只是過客、「某些情」都會過去。導遊明言這趟旅程走的不是平坦的康莊大道，希望旅客有心理準備；他也清楚越是曲折的道路，走起來越是刺激，也越會惹人好奇，就算有多少忠告，人們「仍然夢想看個究竟」。

第二站：「陪着你之時／ 難述我心情／ 其實我心不只的高興／ 夢飄過紅霞又再高升」

遇到喜歡的人，陪伴走一段路，除高興之外，因着不同的對象和客觀條件，也可能有別的滋味，因為導遊早已說過情路迂迴。「難述」，是複雜得難以用說話表述，語調與接下來的「不只高興」，同在向旅客暗示，即使遇上對的人，也不等於一帆風順。然而不論遭遇如何，緣起緣滅也如夢一場，醒來又是新的一天，仍要繼續前行。

第三站：「曾為某些人／ 曾為某些情／ 曾做某些草率的決定／ 能明白之時／ 能容納之時／ 人人自己各有各處境」

在旅途上做了草率的決定，想修正，可能要花額外的時間、車資、體力或放棄一些計劃中的景點。於愛情的路上作了後悔的決定，要改變則可能要付上龐大的代價。「人人自己各有各處境」是一句直接的肺腑之言，因為每個人都有自己的故事，遭遇也各有不同。即使同樣為某天於情路上草率的決定而後悔，想改變也各有難處。這句表面上是淡然的娓娓道來，卻道盡現實的無奈。

第四站：「同付上感情/ 情路已單程/ 重遇那刻不懂得反應/ 誰編寫這日後的劇情」

付出了感情，卻付不起回頭的代價，情路就如單程路，被迫向前走，沒有選擇的餘地。途中重遇喜歡的人，感到錯愕，不懂反應，人之常情。然而百般滋味湧上心頭後，還是有自由的意志，是進是退，日後如何，後果自負，無人可以斷言和保證，也只能如導遊在終止帶路前拋下的疑問：「誰編寫這日後的劇情？」

詞作者在客觀交代情路的真象後，在 B 段揭示了主角的決定，就是對轉機視而不見，控制感情。「冷靜」是正面的形容，但詞作者卻以「假裝」和「承受」暗示主角受制於現實或為當初的決定而負責的無奈和痛苦。

睡醒的時候，可以伸一伸懶腰，吐出隔夜的抑鬱。然而，主角在夢醒之際，明明看清了自己的內心，卻只敢「心裏在嘆一聲」和「心裏喚你一聲」，可說是終極的壓抑！所謂「突破今天也要二人來任性」其實只是逃避的藉口，道德與責任才是現實的枷鎖。是非對錯正如歌詞所言「人人自己各有處境」，但主角最後不敢突破還要怪責自己「錯用情」就真的教人心酸。

放膽面對真實的情感可以嗎？〈如夢初醒〉發表的 12 年前，詞作者其實已有答案：「誰人將一點愛閃出希望／ 從前的一個夢／ 不知不覺再戀上／ 遲來的春天／ 不應去愛／ 無奈卻更加可愛／ 亦由得它開始又錯多一趟」。來自〈遲來的春天〉的歌詞，告訴了聽眾，他的道德包袱多麼沉重！歲月流逝，性格沒變，面對時機不對的愛情，歌詞主角的感受和處理方法是「望見你一生都不會忘／ 惟嘆相識不着時／ 情共愛往往如謎難以猜破／ 默強忍空虛將心去藏／ 強將愛去淡忘／ 矛盾繞心中沒法奔放」，與〈如夢初醒〉根本如出一轍！可悲的是，歌中的情路都只容得下客旅的黃粱一夢，醒後只有「矛盾的衝擊令我悽愴」。

原來，〈如夢初醒〉是〈遲來的春天〉的前傳。

拾荒者

A1　望見拾荒的一老伯　行路半拐頭也漸白
　　　當徘徊夜半的街中　他的心邊個又會明白

B1　人往往忘記了去珍惜真的愛給糟蹋
　　　遺留下於街邊一份份熾烈熱誠風乾變白
　　　誰又會去關心
　　　唯有佢留意到對身邊肯悉心的觀察
　　　看得出他傷心一路上見着別人陋習

A2　默默的撿起了愛　凡拾到的存放入袋
　　　當回頭若有所失　找到他一切自會明白

B2　人往往離遠見到他只管心中譴責
　　　有幾多的委屈忍受着縱是面前不少困惑
　　　誰又會去關心
　　　唯有佢人放棄佢執起堅守他的方法
　　　盼一天執到的一份份愛及熱誠被笑納

作曲 · 盧冠廷
作詞 · 向雪懷
原唱 · 盧冠廷

緣起

歌聲如吶喊，只有盧冠廷才有這張力。

老人的智慧很多時候都會被忽視。他們的行為更沒有多少人願意了解。

現今的香港，每日都有很多公公婆婆在街上拾紙皮、收報紙、撿汽水啤酒罐，賣個十元八塊，風雨不改。不是每一位都貧窮如此，有積蓄的大有人在。他們要證明自己還有體力，既然閒着沒事，又看不過眼，所以每天樂此不疲。

由於他們那個年代社會貧瘠，物資不多，沒有什麼可以浪費的，所以很懂得珍惜。

城市最大的變遷是價值觀，人人為了生活拚命工作，日以繼夜，將很多很多寶貴的都在人生路上不知不覺中遺失了。例如沒有在孩子的成長過程中好好陪伴、忘記了什麼時候探望過獨居的年老雙親、沒有發現每日經過的地方有什麼改變、不知道以前每晚飯後與街坊一起打籃球的球場沒有了、以往經常聯絡的朋友的電話號碼也忘記了……

每次看到老人家在撿拾時，我覺得他們拾起的我們遺忘

了的愛。他們一件一件放入袋內,為我們保管。望有天我們發現時,可歸還給我們。

那是一個我幻想出來的畫面,一個我真的希望會存在的故事。如果有這位老人,他比聖誕老人更偉大,因為當我們後悔對別人不夠好時,只要找到老人家,就還有補救的機會。

這種題材,不是每位歌手都願意唱,非常感謝盧冠廷給我機會,亦只有他的歌聲,才能把這作品發揮得淋漓盡致。

賞析

香港流行樂壇的新樂府運動

〈拾荒者〉令人想起白居易的名作〈賣炭翁〉。

中唐時由白居易和元稹提倡的「新樂府運動」,繼承漢樂府「感於哀樂,緣事而發」及杜甫寫實主義的詩風,以樂府新題寫時事,主張「文章合為時而著,詩歌合為事而作」,「上以補察時政,下以洩導人情」,以詩歌創作反映時代實況與民生疾苦。〈賣炭翁〉就是透過描

寫賣炭老人蒼老骯髒的面貌、貧苦的生活及最後被宮市
使強奪貨物的遭遇反映社會貧富懸殊、老百姓被當權者
壓迫剝削及「苦宮市也」的主題。

〈拾荒者〉的主角同樣是在經濟掛帥的社會中被忽略的
人物，他是以拾荒為生的低下階層。與〈賣炭翁〉一樣，
〈拾荒者〉的內容以描述拾荒者的外觀開始，可惜篇幅
不多，只提及他漸白的頭髮。幸而，詞作者有刻畫他拾
荒的動作，「行路半拐」、「徘徊夜半街中」、「默默
撿起」和「凡拾到的存放入袋」，尚可讓人想像到貧者
的淒涼。

綜觀歌詞，其實重點不在表現主角有多可憐，而是通過
「拾荒者」的觀察反映世態的冷漠。他在別人眼中微不
足道，固然受盡委屈，也沒人關心，但更可悲的是他拾
的是別人認為已沒有價值，可隨便丟掉的「愛」。「人
往往忘記了去珍惜真的愛給糟蹋／遺留下於街邊一份份
熾烈熱誠風乾變白」，可見詞作者要透過拾荒者，即最
卑微的角度，批判欠缺愛和溫暖的社會，也期望歌聲可
感動聽眾，除反省個人的不足外，也要多尊重和關顧弱
勢社群，並重拾生存的價值：愛與熱誠。

B2「唯有佢人放棄佢執起堅守他的方法／ 盼一天執到的一份份愛及熱誠被笑納」是本作品的另一亮點，可見詞作者對拾荒者自食其力是肯定和尊重的，並盼望人們能以愛和熱誠給予接納。這觀點無疑豐富了全曲的內容，讓聽眾在娛樂之際接收更多正面的訊息，達到潛移默化的作用。向老師的父親早逝，成長於木屋區的他在求學時曾為幫補家計，與母親及弟弟從事大廈垃圾收集的勞動工作，看盡世態炎涼。成長的經歷往往是創作人腦裏的種子，待時機成熟之際萌芽。故此，除〈拾荒者〉外，向老師的另一作品〈午夜麗人〉也是描寫被輕視的社會階層，取態同樣是尊重和客觀反映他們為生活掙扎的面貌，期望大眾對民生疾苦有更多了解。

流行音樂是時代的產物，也是為大眾而生的娛樂。它接觸面廣，因此透過歌詞傳遞訊息，影響力無可限量。香港粵語流行樂壇從沒出現如「新樂府運動」般大規模以創作反映時代和民生的風潮，只有在八十年代中由填詞人盧國沾發起過「非情歌運動」，令當時及日後的填詞人較主動嘗試愛情以外的題材。偶爾為賑災籌款也曾出現一些宣揚愛和關心社會的製作，但僅屬個別情況。流行音樂的天空是否真的因商業考慮容不下非主流的題

材？在這崇尚選擇的年代，業界真的有必要重新反思。
近年不少人在網絡發表所謂「二次創作」的改編歌詞諷
刺時弊，點擊率很高，讓人想到談民生、講環保、論教
育等題材是否也值得和可以大量入詞出版呢？流行樂壇
是否還要死守情歌的堡壘，墨守成規期待銷量振興的一
天？這實在值得繼續深入認真地探討。

世界會變得很美

A1　期待中我煩悶枯燥
　　流浪街中的好一段日子
　　從未相信命運就是天意
　　只知道自我世界有苦惱

A2　前面的世界誰人又知道
　　平坦的不一定是好
　　有些失意並未公報
　　想將我悶與痛快向你傾訴

B　　聽説外面浮華如樂土
　　走出這世界會有千個夢兒
　　痛恨從前為何無從目睹
　　聽説這世界再次變得很美

C　　忘記了今天失戀寄望在明天
　　心中更自傲
　　憑我的感覺找到
　　朋友都踏着命運腳步
　　抗拒風雨
　　找到愛慕
　　在每一天我要不斷進步
　　你會某天叫好

作曲・安藤秀樹
作詞・向雪懷
原唱・草蜢

緣起

寶麗金及其合營公司簽了很多音樂風格不同的組合，包括草蜢、達明一派、Beyond、CD Voice 等。草蜢是唯一採舞動形式的歌唱組合，充滿節奏和活力。

由於我和草蜢屬同一公司，所以合作無間，作品有〈黃昏都市人〉、〈伙頭仔昆布〉、〈兒童不宜〉，〈熱力節拍 Wou Bom Ba〉、〈愛一次便夠〉等。我熟悉他們的分工，也了解他們樂迷的喜好。

這首歌的節奏使我感到輕鬆自在，無拘無束，剛好和香港人精神緊張、木無表情成強烈對比。歌曲很迷人、很年輕。草蜢是梅艷芳的愛將，當年未能留在華星發展才輾轉到了寶麗金唱片公司，這選擇當然沒錯，但相信在過程中一定有很多迷惘，因要離開梅艷芳身邊，去陌生的地方發展。

年輕人總有很多迷惘。多選擇時會迷惘，停滯不前就更迷惘。藝人要跟時間比賽，時機一過，後悔莫及。心急和焦慮難以言喻，人情冷暖，只有自己知道。

通常失意又會和失戀一起來，正式的雙失青年比比皆是。朋友的安慰、父母的愛護只可舒緩情緒，不能解決問題。能退一步海闊天空，才可走出困局。要看到美麗

的世界，我們就要不停的走動。停下來只會浪費生命，令自己枯萎。因此，我決意寫一首勵志的歌曲由這三個年輕人來唱。

期待令人煩悶枯燥，無聊到每天在街裏遊蕩。我一直相信命運在我手，不甘心諉過於上天安排。前面的世界誰人又會知道？今天路途崎嶇波折，但路不一定平坦就是好。心裏鬱結只想讓人知，但往往沒有勇氣向外人講。

忘記失戀，寄望明天，憑傲氣找到方向。以命運腳步，抗拒風雨，有一天找到愛慕。當每一天不斷進步，曾經看不起你的人，都會為你叫好。

還記得當年，某人叫我停止創作歌詞，於是我憤而離開寶麗多（寶麗金唱片公司前身），到了香港大學工作。如果我沒有堅持創作，也不會重返樂壇，有今日的成績。若我們真的了解自己，就要相信自己，不要放棄。

賞析

流行曲中的安多酚 [1]

音樂，除了是一種思想載體，賦予創作人與演繹者表達

思想感情的空間外，也有影響受眾情緒的作用。即使不
談儒家思想指音樂有教化作用的主張，一般人多少也可
感到聽音樂時情緒所受的牽引，亦會因此留意歌曲表達
的訊息。故此，有些人很推崇勵志歌，期望從中得到正
能量。

一首流行曲是否上乘之作，是否勵志歌不是評斷的標
準。不論什麼題材也好，也應像食材一樣，視乎創作人
如何烹調。〈世界會變得很美〉無疑是一道開胃菜，它
不是用料名貴的燉品，沒有義正詞嚴地向聽眾灌輸大道
理；它也不是巧克力精製的心太軟，沒有過度濃烈的激
情。整首歌只是輕輕鬆鬆的，像一道溫熱的花茶或一小
盤鮮果蔬菜沙拉，替灰心失意的聽眾消消滯，讓人從中
看到世界的美善，然後抖擻精神，為明天的美好繼續上
路。

草蜢推出這首歌的時候，只是三名二十多歲的年輕人。

1 安多酚（Endorphin），又稱內啡肽，是動物體內自行生成的類嗎
啡生物化學合成物，有止痛和產生愉悅感覺的作用。

人生不同的階段，都可以遭逢逆境，生活不如意也是十常八九，副歌提及的失戀就是其一。「期待中我煩悶枯燥／流浪街中的好一段日子」、「只知道自我世界有苦惱」、「前面的世界誰人又知道」、「有些失意並未公報」等抑鬱，不只是藝人，也着實道出了大部分人的心聲。沉淪是一條越來越窄的死路，看得開、豁出去，「從未相信命運就是天意」、明白「平坦的不一定是好」，面前就有無窮可供選擇的方向。

「想將我悶與痛快向你傾訴」是整首歌的轉折，表明就算有「悶」，也有「痛快」，滋味紛陳，才是人生。B與 C 段的旋律與歌詞都能讓人以輕快的步調看到光明，從「聽說外面浮華如樂土／走出這世界會有千個夢兒／痛恨從前為何無從目睹／聽說這世界再次變得很美／忘記了今天失戀寄望在明天／心中更自傲／憑我的感覺找到」可見，詞作者似在透過歌詞釋放安多酚，不單為聽眾舒緩傷痛與憂愁，也希望他們親身感受活着的快樂。

上天不會只留難一個人，正如許多人都曾經歷過踢球遭逢下雨的失望，只要不放棄，靠自己的力量還會有放晴的一天。這首歌絕不是「斜陽裏氣魄更壯」式的激勵，「朋友都踏着命運腳步／抗拒風雨／找到愛慕」更像朋

友間傾訴時親切的安慰。過量的安多酚也許會對健康帶
來反效果，但適當的分量卻能有助鎮痛，令身心輕鬆愉
悅，享受到「在每一天我要不斷進步／你會某天叫好」
的快感。

七級半地震

A　情困　包裹將破裂的心
　　愁困　趕不走這段光陰
　　樹木更加起震　哭得心也在抽筋

B　七級半地震　沙粒有淚印　火山也亂噴
　　七級半地震　海水滲入了
　　裂痕深處　淚兒水浸　地球的決陷

C　當天發誓多麼美麗　一生都不變心
　　痴心已逝多麼叫人傷心
　　雷電遠遠看見我亦有點不忍心
　　你的過份

作曲・龜井登志夫
作詞・向雪懷
原唱・甄妮

緣起

1983 年 5 月 2 日下午，美國加州發生了黎克特制 6.5 級
地震。震央在加州中部的科林加鎮附近，有 150 幢建築
物被毀，50 人受傷，7,000 居民受影響。

1983 年 5 月 26 日中午，日本海中部發生 7.8 級大地震，
震央位於日本秋田縣能代市以西 100 公里左右的日本海
上。地震造成 104 人死亡，其中 100 人死於地震引發的
海嘯。海嘯襲擊輪島市一個漁村的畫面被紀錄下來，並
通過電視進行了轉播。部分地區海嘯登陸時，浪高超過
10 米。

這兩次地震發生的時間很接近，透過電視新聞的片段，
我看到人們臉上的驚恐、尋找親人的憂心及大自然破壞
力，真的是鬼哭神號！自命萬物之靈的人類，也無能為
力。能避過一劫的，也只是運氣好。

天災我們無法預測，但情災又如何呢？兩個人的感情
事，旁人很難說清楚。戀愛發生時，也不輕易看到災情
的嚴重。地震時，全球的拯救隊伍都會趕赴災場，爭取
在黃金 72 小時內救出生還者。情災，容不下任何人插
手，即使已遍體鱗傷，心痛欲絕。

很少監製交節奏強勁的快歌給我寫詞。他們不是不信任

我，而是我寫慢歌的成功率太高，所以被唱片監製標籤了，只要一想到我，就首選找我寫慢歌。收到這首日本改編歌曲，聽到原曲的編排，震撼我心。

房屋倒塌了，高架橋斷落了，地面撕裂了，海嘯排山倒海的湧過來了，快走頭無路了，我們被困了，我們還可以高聲呼救。

若被情困住了，被愛困住了，被愁困住了，我們又可以向誰呼救？唯一能施救的人都離開了，所以才有「坐困愁城」這句話。

一段感情對一個人的影響是很難説的。城市毀了可以重建，感情變了則不易放下。世上很多人被情所困，分手一刻心裏的震盪跟地震沒大分別，傷害有多大則各有不同。從前沒有創作人用地震來描述失戀，我就決定寫給甄妮唱。她的歌聲跟這種曲風，一定要有很特別的歌詞才行。

「七級半地震」是讓人可想而知的破壞力。我用大家都看過的慘烈畫面，來形容失戀的心情。情困住了即將破裂的心，愁困住了趕不走的甜蜜光陰。這樣活下去，是多麼的辛苦。痛苦得天地動容，樹木都有了共鳴，沙粒

亦沾上了主角的淚印，憤怒得如火山爆發，滲入深處裂痕的海水未能淹沒過去，雷電交加也蓋不過哭聲。

就是這樣，我完成了一首很滿意的快歌。

賞析

創意澎湃的威力

藉流行曲排遣情緒是常見的現象。不少人喜歡戴着耳機，聽着反映心情的歌曲；也有人開心時唱 K，不開心時也唱 K。

失戀時受到的傷害，可以令情緒崩潰。走向極端，自殘自虐，極度不智；破壞報復，兩敗俱傷，不可收拾，更是大錯！聽歌、唱歌或跳舞等正當娛樂則不同，淚流過，汗流過，無傷大雅，情緒平伏後又是一條好漢。

〈七級半地震〉是跳舞歌曲，這類快歌多不要求複雜的內容，最重要能配合節奏表現歌曲的氣氛和情緒，也要用語時尚，配合年輕人的口味。這首歌只有十行歌詞，已簡潔交代了主角的遭遇、心情和傷痛程度。歌詞開宗名義寫主角正被「情困」和「愁困」，短促的句子暗示

被壓迫的心理狀態隨時有崩潰的可能。接着的形容：「包裹將破裂的心」和「趕不走這段光陰」都是為接着的地震埋下伏線，到了「樹木更加起震/ 哭得心也在抽筋」就是一觸即發的階段，更巧妙地把自然現象與主角的傷心程度和行動表現連成一線。

到了 B 段，災難終於發生，主角也要盡情釋放傷心的情緒。詞作者以地震級數比喻失戀的傷痛，在八十年代是非常大膽和創新的手法。按黎克特制 [1] 的標準，7.5 級屬重大地震級別，故此 B 段曾提及的地殼斷裂、火山爆發和海嘯都是實際會出現的情況。詞作者以威力強大的地震借喻傷心的程度，具體表現主角的極度痛苦和失戀對情緒的巨大影響。將「七級半地震」填在流行曲中，合音合律，比喻生動貼切，不單充滿動感，又能使聽眾對歌曲留下深刻的印象，十分精彩！直到現在，仍常常聽到電台 DJ 在颱風或談及天災時選播這歌。向老師善

1 黎克特制震級（Richter magnitude scale），又稱近震震級（local magnitude，ML），亦有譯作里氏或芮氏震級，是表示地震規模大小的標度。

構思 Hook Line（主題句），透過這首作品又可見一斑。

C 段揭示主角受傷的原因，不外乎戀人變心，所以被背叛和拋棄，是許多人都曾有的經歷。最後，詞作者透過擬人的句子「雷電遠遠看見我亦有點不忍心／你的過份」，為主角送上幾分同情之餘，也同時為藉此曲發洩情緒的聽眾帶來一點安慰。

一生不變

A1　一幽風飛散髮　披肩
　　眼裏散發一絲　恨怨
　　像要告訴我　你此生不變
　　眉宇間刺痛　匆匆暗閃

A2　憂憂戚戚循環　不斷
　　冷冷暖暖一片　茫然
　　視線碰上你　怎不心軟
　　唯有狠心再多講　講一遍

B　　蒼天不解恨怨　痴心愛侶仍難如願
　　分開雖不可改變　但更珍惜一刻目前
　　可知分開越遠　心中對你更覺掛牽
　　可否知痴心一片　就算分開一生不變

A3　反反覆覆多次　失戀
　　進進退退想到　從前
　　讓我再吻你　吻多一遍
　　別了不知哪一天　相見

作曲‧彭永松、范俊益
作詞‧向雪懷
原唱‧李克勤

緣起

這首歌是 1989 年的作品。

從 1982 年英國首相「鐵娘子」戴卓爾夫人在北京人民大會堂會見中國領導人鄧小平後跌倒開始，香港回歸一事的發展都很不順利。

香港回歸祖國是一個大是大非的決定，誰也不敢背叛歷史。可是香港人的命運，卻交給兩國領導人秘密商討，怎會不叫人擔心？因此，各人都在盤算將來的出路。有選擇「天掉下來當被蓋」的、有考慮移民的、有抓緊這心理危機賺錢的、也有想當家作主的。

「九七」回歸，掀起了移民潮。當時正值盛年的五、六十後將剛剛在香港建立的基礎連根拔起，帶着家庭和小孩到外國重新開始。雖然知道移民後專業資格未必會被認可，但面對不明朗的政治風險，他們也輸不起。

將來怎樣沒有人知道，但很多有情人先受其苦。在舊啟德機場，滿滿是情人的眼淚。感人之處是生離不容易，再見更加難。

我為黃凱芹寫了一首〈流離所愛〉，差不多時間為李克勤寫了〈一生不變〉，都是環繞這個大時代的悲情。

當年長途電話費大約港幣十元一分鐘，所以不太可能每
天通過電話維持愛火燃燒。寫信一來一回又是半個月，
中間的等待、誤會、疏離，焦慮難受。捱到一年，捱不
過兩年，因為異地相隔而情變的戀情比比皆是，只因後
會無期。

在機場送別的最後一刻，女的長髮隨風飄揚散落在兩
肩。兩眼充滿恨和怨，讓男的走也走得不舒服，因他永
遠忘不了這眼神。男的怎會不清楚心軟也沒用，因理性
同時告訴他決定不能改變，只希望女的等他回來，也只
能承諾蒼天雖弄人，此情不會變；分開越遠越掛牽，一
生不變。

這主觀善良的願望，最終有多少能成真，又有多少能別
後重逢，圓滿結局？

賞析

剪不斷的離愁

向老師曾說，〈一生不變〉是一首關於香港「九七」移
民潮的歌。

1984 年 12 月 19 日，中英兩國在北京簽訂《中英聯合聲明》，內容包括英國於 1997 年 7 月 1 日將香港交還給中華人民共和國；中國對香港的基本方針，在「一國兩制」的原則下，會確保中國的社會主義制度不會在香港特別行政區實行，香港本身的資本主義制度和生活方式維持「五十年不變」等。聲明中的基本政策，後來由《香港特別行政區基本法》予以規定。

面對回歸，香港人有不同心態。有對祖國和香港的前途充滿希望的，也有感到憂心、焦慮和疑惑的。八、九十年代，不少人選擇移民，到別的國家展開新生活。這段期間的政治氛圍與社會轉變，孕育了不少藝術文化創作，電影、電視、舞台劇、小說、散文、流行曲等，都有關於「九七」的作品。

想不到，〈一生不變〉也是其一。

這首歌表面是一首情歌，情是愛情，非關家國。一雙戀人要分開，彼此不捨，明知分開會惦念對方，但男的去意已決，女的縱有怨恨也沒法扭轉困局，只能歸咎天意，並承諾一生不變。

以談情説愛的角度分析這首歌詞，深情有餘，但不見得
令人拍案叫絕，畢竟有情人不能終成眷屬只是普通題
材，若論描述刻畫，向老師筆下還有許多作品比這首更
值分析。然而，若以「九七」前香港人面對移民的角度
看〈一生不變〉，就與一般情歌與別不同，更值得再三
玩味。

理解這首歌詞，可以有兩個角度：

一、歌詞寫的是因移民而要分開的戀人。「九七」前，
許多戀情因某一方要離鄉背井而告終。遠距離戀愛從來
不容易，「太空人問題」[1]更導致不少夫婦離異、家庭
破碎。「一生不變」的承諾容易説得出，不容易做得到。

二、歌詞以戀人的分別借喻選擇移民的人與香港的關
係。明知自己深愛香港，還是各有原因要離開。臨行前
萬分依戀，百般無奈。主角與香港分別在即，仍相信對

1　不少移民海外的家庭，丈夫需長時間回港工作，假期才能乘飛
　　機返家，因此稱為「太空人」。這情況導致不少婚外情或夫婦因
　　長期分開而感情生變，衍生了許多家庭問題。

成長環境的感情一生不變。

不論從哪個角度欣賞這歌，也可見回歸前港人的矛盾志忑。

〈一生不變〉有三個 A 段，細緻交代了主角面對的情境與戀人雙方的心情。愛侶的恨、怨、痛，主角都察覺了，也曉得對方以「此生不變」挽留。主角承認深愛對方，不忍不捨，卻只能道歉，沒有為對方留下。也許移民不是主角的決定，也可能他寧為前途而捨棄愛情。香港一向經濟掛帥，浪漫從不是這城市的特色，戀愛大過天也只會為人詬病，因此歌中慷慨激昂的所謂「一生不變」，其實挺諷刺。歌詞中多次使用疊字「憂憂戚戚」、「冷冷暖暖」、「反反覆覆」、「進進退退」，頗有李清照名作〈聲聲慢〉「尋尋覓覓，冷冷清清，淒淒慘慘戚戚」的況味。節奏的延綿，情感的抑揚，就是令主角無法灑脫轉身一別的痴纏。「讓我再吻你/ 吻多一遍/ 別了不知哪一天相見」，看似珍惜仍然一起的時光，其實只是無奈的掙扎，因為除了不知道與戀人會否再有見面的機會外，也是暗示了對前景無從掌握的無助。

B 段將一切歸咎蒼天，其實上天又應聽從誰的意願？究竟是人類創造歷史，還是人們都在時代的巨輪下輾轉？〈一生不變〉出版的時候，香港人只能幻想回歸後的生活，將要離開的，就在限期前「珍惜一刻目前」；如今，香港已回歸祖國的懷抱，「九七」前移民的港人有的在他方落地生根，也有的早已回流。今天再聽〈一生不變〉，有人可能仍不明所以，有人則可能百般滋味在心頭。至於誰變，誰不變，歷史自有分曉。

痴心的我

A1 回憶　街燈裏你一個

緩步　夜半街頭

你的影子如在低聲的説

無比的傷心　漆黑中如像孤單的我

A2 曾經　關心我你一個

曾問　問你因何

眼中閃出情淚緊擁抱

明白你心深愛着我

B 曾經痴心的我

何以始終跟你分開

曾經留下快樂給我

盲目愛　盲目愛　愛着你心

A3 明天　街燈裏再經過

回望　夜半街頭

記否當天誰在痴痴等你

長夜問你可有想着我

作曲 · 黎小田
作詞 · 向雪懷
原唱 · 張國榮

緣起

張國榮（Leslie）於 1977 至 1978 年間是寶麗多唱片公司（寶麗金唱片公司前身）的合約歌手，當時我也在，所以很早已和他認識。他出版的兩張英文及一張中文專輯，並沒有令他大紅大紫，反而在樂迷心目中留下不太好的印象，最後他是不如意地離開寶麗多的。

他當時未能成功，可以歸納成以下幾個原因：

一、英文歌的受歡迎熱度，已從翻唱者回歸原唱者；

二、中文專輯裏的歌大多數是電視劇主題曲及插曲，原意是為電視劇寫的，不是為他個人的形象發展而設計的；

三、歌曲的定調都比較高，問題不是張國榮不能掌握，而是唱出來的感覺不是最好。

情話綿綿，喁喁細語，都是細細聲的、溫柔的。可以想像一首情歌唱得有如尖叫，當然不堪入耳。這樣的歌又如何能取悅歌迷，俘虜他們的心？

故此，當時錯不在張國榮。就如我在〈遲來的春天〉裏所寫，人要接受事實，而他的離開也是個新的開始。

〈痴心的我〉是 Leslie 到了華星唱片公司後，我為他寫的第一首歌，也是我第一次為他寫歌。

從這首歌可看到小田很了解 Leslie，因為最簡單的旋律，就是最難唱的。他為這首歌的定調也能遷就「哥哥」的中低音，好讓磁性的聲線能盡情發揮。

兩個同是天涯淪落人，在夜半街頭遇上。只有同一經歷的人才能看出影子背後無比傷心。因為懂得，所以珍惜。再次愛上，永不分離，直至死別。

往後的日子，就只有曾見證這段愛情的長夜不會忘記那夜夜的等待。

張國榮的歌聲恰當地演繹了這段至死不渝的愛情，樂迷亦接受了他痴心的形象。日後他不論在影壇或樂壇的發展，都沿着這條路走。他的粉絲亦由對他痴心，漸漸變為極度「偏心」了！

賞析

雨絲情愁裏的窗中人

〈痴心的我〉是張國榮的歌，但因詞作者的緣故，令人想起譚詠麟的〈雨絲・情愁〉。

〈痴心的我〉是 1986 年的作品，也是同名電影的主題曲，張國榮唱出了曾經為愛痴心付出然後醒覺的無奈；〈雨絲・情愁〉則是 1982 年的歌曲，詞作者曾多次說明內容取材自真實經歷。那是一段有關雨夜在別人窗下徘徊的往事，譚詠麟唱出了痴情得不到回應的淒清。

兩首歌都是說夜裏的故事，一樣有身處街燈下的人，同樣關於一段不圓滿的愛情。1982 年〈雨絲・情愁〉裏的傻小子，冒着滂沱大雨站在窗下，渾身濕透，強忍孤寂，只為與心上人見面，可惜只能看見對方窗中朦朧的背影，陪伴他的，只有作狀憐憫的路燈。至於窗中人，她疑似在四年後出現了，卻是在張國榮的〈痴心的我〉裏現身。

當天雨中的小子以為「漆黑中只有孤單的我」，其實女主角正在〈痴心的我〉窺探窗外，看到他於街燈下一人「緩步／夜半街頭」。正因身於高處，她才清楚看到對

方燈下的影子「如在低聲的說／ 無比的傷心／ 漆黑中如像孤單的我」。這首歌，就是〈雨絲‧情愁〉另一角度的故事。

當張國榮用醉人的聲線唱出 A2 及 B 段，我們知道，這段情又是另一個「羅生門」。戀愛的關係，從不同的角度看，可以有不同的詮釋與感受，外人不應也沒資格評理。即使明知對方真心付出，自己又曾盲目愛過，也可能選擇分開，原因可以連主角也不明所以，因為緣分從來不是人力可以控制。這部分可惜的是「盲目愛／ 盲目愛／ 愛着你心」寫得不好，「愛着你心」只能遷就旋律，並非通順完整的說法，聽眾難以掌握究竟詞作者想說的是「愛着你的心」、「用心愛你」或是「深愛着你」，幸好「盲目愛」的反復與歌者激情的演繹足以表現主角的傷痛和無奈，令聽眾揪心動容。

A3 的敍事觀點更見混亂，因當「我」某天再經過夜半街頭，應該是「記起當天誰在痴痴等『我』」，然後問他可有想念「我」才對，詞作者卻用了「誰在痴痴等『你』」。除非主角也曾等過那痴情的傻小子，這句才說得通，可是上文卻沒有任何鋪排，而且語氣上也明顯

是主角的敍述。

同一個場景，可以發生不同的故事；街燈亮起時痴心地愛，街燈熄滅後感情可能不復存在。緣分是天定，半點不由人；在創作的世界裏，人們卻可以擁有上帝之手，〈雨絲·情愁〉和〈痴心的我〉的故事也可得以延續。只要「一聲我願意」，隨時可再寫〈難得有情人〉，這就是從事創作的樂趣。

藍月亮

A1　明月夜　如醉了　夜空添一分淒迷

明月下　懷抱你　是依依不捨的美麗

驟眼的心慌意亂令我着迷

願溫馨一生一世

B　由黑暗走進清涼凌晨　於街角擁吻深情情人

空虛與心碎飄如浮雲　掩蓋了街燈

微風正飄過輕搖長裙

光陰帶走了痴迷時辰

相相抱緊完全地接近

A2　明月下　人醉了　全不知光陰消逝

藍月亮　離去了　仍依戀今晚的約誓

願往昔傷心片段莫再提

讓這一生更美麗

作曲·玉置浩二

作詞·向雪懷

原唱·李克勤

緣起

藍月亮（Blue Moon）在天文學上是個很特別的日子，跟日全蝕、月全蝕等一樣稀有。

一段感情之所以珍貴，因為有回憶。愛上一個人，可能是從她的小動作開始。不屑一顧的揚眉、氣上心頭愛嘟嘴、緊張得「慌失失」、鬱悶時淚盈於睫，點點滴滴都那樣美，永世都忘不了。

寫悲傷的情歌比寫浪漫的情歌易。〈一生中最愛〉、〈幸運星〉、〈藍月亮〉、〈多一點溫柔〉、〈雨夜的浪漫〉是我其中幾首浪漫系列的歌曲。寫這類歌，可用的詞彙不多。也不可以用如「我空虛，我寂寞，我凍」等層層壓迫的寫法，負面情緒的字更不可用，所以用字要淺白坦承，聽落又要感動貼心，張學友的〈每天愛你多一些〉就是一個好例子。

我選擇寫藍月高掛，明媚動人，是一個難得的晚上。一切的安排都在大自然中，沒有精心安排的晚餐，沒有昂貴的美酒，更沒有一堆朋友的熱鬧，只有一個二人世界。

你看着我，我看着你，花前月下，旁若無人。當下最愉快的，莫過於朝夕相對。

我要用我的歌詞描繪出這美好一刻。

夜色淒迷蓋不過依依不捨的美麗，戀人的心慌意亂令我更是着迷。

人約黃昏後，飯後散步，不知不覺步入深夜，再走進清涼凌晨。凌晨一吻，空虛心碎如浮雲般飄過，掩蓋了街燈。

痴痴迷迷，不知時間飛逝。微風忍不住輕搖長裙，提示不要太晚離去，免家人擔心。不捨得還是要分開，在家門口，是一個擁抱，讓雙方完完全全的接近。

當藍月亮離去了之後，並沒有忘記當晚的約誓，因為「易求無價寶，難得有情人」。

若非前世緣未了，今生又怎會相遇？

賞析

意亂情迷的色彩

中學時看過科幻小說《紅月亮》，故事關於外星人侵略地球，為了不讓人類看到從外太空運來地球的裝備，外

星人故意影響了人類的視力，卻同時令人類看到紅色的月亮。這小說令我開始迷上了衛斯理。

「為什麼寫月亮是藍色的？」

認識師父後，我問了他以上的問題，不過我估計答案不會與外星人有關。

「年輕時有個女友姓藍，我借用了她的姓氏，哈哈！」

這「哈哈」兩聲，像是在向我重申創作人的慣性：什麼前塵往事、親朋戚友、生命過客，都可成為寫作的素材。

〈藍月亮〉雖然與外星人無關，但跟色彩與心理一定有關。歌名「藍月亮」的「藍」，讓全曲在開始前，先在聽眾的腦海裏描繪了一個具色彩的畫面。由於歌曲沒有實質的影像，所以聽眾想像的藍可能各有不同，但一般而言，藍色予人的感覺平和、寧靜，令人放鬆。夜裏的藍，同時使人感覺浪漫和神秘。在這心理狀態下聽到A1「明月夜／ 如醉了／ 夜空添一分淒迷／ 明月下／ 懷抱你／ 是依依不捨的美麗」，配合抒情的旋律，受眾已能迅速投入歌曲的氣氛與夜裏「驀眼的心慌意亂令我着

迷/ 願溫馨一生一世」的基調，想像到主角眼前既是月
亮的異色，也是愛侶的動人，更容易明白月下戀人那份
在擁抱中依依不捨的淒美。

這首歌的出色之處在於氣氛營造與畫面構思。歌詞雖然
只是文字，卻像 MV 的劇本一樣，讓聽眾透過聲音看
到一幅又一幅唯美的構圖。隨着一雙璧人的腳步，從深
夜走進清晨。沉醉在戀愛中的人，不需外星人從中作
梗，眼中所看到的，也只有令人情迷意亂的美好。途中
甜蜜的、輕柔的、親暱的，聽眾都從「於街角擁吻深情
情人」、「空虛與心碎飄如浮雲/ 掩蓋了街燈」、「微
風正飄過輕搖長裙」和「相相抱緊完的接近」的畫面
看到了，也感受到來自月夜抽象的浪漫。

「藍月」也可指曆法中每隔兩或三年才會多出一次的額
外滿月，英文中的「Blue Moon」也因此隱喻不常發生
的事件。有情人的相遇也是可遇不可求，因此教人不
捨，可是良辰美景總在不知不覺間流逝，如歌詞所言：
「明月下/ 人醉了/ 全不知光陰消逝/ 藍月亮/ 離去了
/ 仍依戀今晚的約誓」。晨光初現，留下的回憶，哈哈
兩聲，就成了詞作者筆下一曲動人的〈藍月亮〉。

一生中最愛

A1　如果痴痴的等某日

　　　終於可等到一生中最愛

　　　誰介意你我這段情

　　　每每碰上了意外不清楚未來

　　　何曾願意　我心中所愛

　　　每天要孤單看海

A2　寧願一生都不説話

　　　都不想講假説話欺騙你

　　　留意到你我這段情

　　　你會發覺間隔着一點點距離

　　　無言地愛　我偏不敢説

　　　説一句想跟你一起　Wo

B　　如真　如假　如可分身飾演自己

　　　會將心中的溫柔獻出給你唯有的知己

　　　如痴　如醉　還盼你懂珍惜自己

　　　有天即使分離我都想你　我真的想你

A3　如果痴痴的等某日

　　　終於可等到一生中最愛

作曲 · 伍思凱

作詞 · 向雪懷

原唱 · 譚詠麟

緣起

很欣賞林子祥的一首歌〈最愛是誰〉：

「為何離別了／ 卻願再相隨／ 為何能共對／ 又平淡似水／ 問如何下去／ 為何猜不對／ 何謂愛／ 其實最愛只有誰」

這歌的情節和我寫給陳百強的〈一生不可自決〉很相近：

「曾心愛的為何分別／ 和不愛的年年月月／ 一生不可自決」

究竟愛會不會有盡頭？

在〈最愛是誰〉最後有這樣一句：「誰人是我一生中最愛／ 答案可是絕對」，

這一句令我思考了很長的時間。什麼是最愛？一生中最愛其實是沒有懷疑的餘地的。既然愛她，只有一條路，就是用心愛她，可以為她做的都會做，即使今日的她還在遠處。

人活着是因為有希望。

今日的窮和困，不會是一世的，只要滿懷希望，美好的

日子將會到來。今日的眼界可能未足夠看到那麼遠，但有信心一步一步向前走，有天終會看到。

財困可以借，情困就只可靠自己了。可以愛上一個人，就是最好的運氣。每個人都是獨一無二，無可取代的。真正的愛，刻骨銘心，生生世世。

愛，可以用上一生時間去等。等的時候很辛苦，可是心甘情願。愛上，不一定可以在一起，愛是恆久考驗，最好的考驗就是時間。

等可以有很多方法，也可以是單方面的。可惜單戀不算是真正的愛，要兩個人同時付出，同樣牽掛才算。所以一開始我就選擇了以對愛意堅定，卻不清楚未來的戀人心情下筆：

「如果痴痴的等／ 某日終於可等到一生中最愛／ 誰介意你我這段情／ 每每碰上了意外／ 不清楚未來」

當然，我也不忍心愛的人孤單度日。山盟海誓，情話綿綿，我的誓言卻是「寧願一生都不說話／ 都不想講假說話欺騙你」。

愛，沒有比真誠更重要。決定這一生都會等你，所以
請你為我好好照顧自己。只有這樣，我們才有「那一
天」。

賞析

貪求思慕總因痴

不要為你愛的人選唱〈一生中最愛〉，除非你打算辜負
她。

這首歌是詞作者「壓抑情感系列」的其中一首經典作
品，同系列的成員還有〈遲來的春天〉、〈如夢初醒〉、
〈對不起，我愛你〉……數之不盡，都是以歌詞訴說被
迫割愛的遺憾。

人生在世，難以每步都順心而行。遇上一生中最愛，是
情人，也是知己，喜不自勝，以為可以排除萬難，不顧
一切勇往直前，高呼「誰介意你我這段情／ 每每碰上了
意外不清楚未來／ 何曾願意／ 我心中所愛／ 每天要孤單
看海」，卻往往因為種種客觀原因不能一起，例如「留
意到你我這段情／ 你會發覺間隔着一點點距離」，於是
自以為理智地決定全身而退，連令對方好過的假說話也

放棄，只有「無言地愛／ 我偏不敢說／ 說一句想跟你一起」。一段情就此結束，是許多人生命中都曾承受的痛。

情感在現實中需要壓抑，但在歌詞裏卻能盡情宣洩。〈一生中最愛〉整首歌都毫不保留地道出對一生中最愛的真情，也坦率直接地說出不再一起的決定。詞作者不選擇花巧的表達，因為一切技巧都是矯情。B 段的「如真／ 如假」、「如痴／ 如醉」，讓人想起《紅樓夢》裏的「假作真時真亦假，無為有處有還無」，「喜笑悲哀都是假，貪求思慕總因痴」。也許我們都是寶玉，一入塵世，就迷在俗中，還妄想「可分身飾演自己」；也許我們也是黛玉，只能以淚償還宿世的姻緣，生命注定要上演愛情的悲劇，對於一生中最愛，只能說「有天即使分離我都想你／ 我真的想你」。

流行曲的世界與現實一樣，從來都是情感的大觀園。是否飽嚐悲歡離合也好，都能在不同的歌曲找到感情的寄託，甚至從中悟出一點大道理。看〈一生中最愛〉，主角到了最後不但擺脫不了命運的悲劇，無法與最愛一起，還要重唱「如果痴痴的等某日／ 終於可等到一生中最愛」，就是對現實人生最大的控訴與諷刺。

痴心換情深

A　這個世界或有別人
亦能令我放肆愛一陣
對你飄忽的愛為何認真
熱情熱愛倍難枕
怎知道愛上了你像似自焚
仍然願意靠向你親近
也許痴心可以換情深
在無望盼天憫

B　隨緣分過去你不再問
不懂珍惜此際　每每看着我傷心
只因你看慣我的淚痕
對你再不震撼　看見了都不痛心
如何像戲裏說的對白
相戀一生一世　說了當沒有發生
思想已永遠退不回頭
愛過痛苦一生　沾滿心中的淚印

作曲 · 李子恆
作詞 · 向雪懷
原唱 · 周慧敏

緣起

戀愛一開始的時候都是甜蜜的。這種甜蜜對某些性格的人來說，有如令人愉快的慢性毒藥，痴痴迷迷，身不由己。一直期待的幸福快樂，但願就在這次戀愛中得到。

幸福是有你愛的人等你回家，還是你等最愛的人回家呢？快樂是你愛的人快樂所以你也快樂，還是兩個人都要快樂才算快樂？聽起來很複雜，但事實真的如此。難以定論！

戀愛原本是兩個人的事，有些時候卻變成三個人的事，甚至是四個人的事，更有可能是整個家族的事。我有一個好朋友，由於家族太富有，所以他在感情路上真的不容易走。首先是沒有私人空間，出入又要專車專機，前前後後是他的秘書保鏢，作為他的女朋友，真的要有過人的忍耐力和超越一般人的體諒，才有機會開花結果。最後那朋友為了保障家族財產，選擇了只生孩子，但不結婚。

俊男美女，追求者眾。才貌雙全，更是難求。以前的人還會含蓄一點，今天這個時代，明槍明刀，你搶我奪。贏了還要炫耀幸福，一副勝利者的姿態，傲視同儕。性格沒那麼強或內向的女生，因為不懂手段，沒有心機，往往變成受害者。

悲劇為什麼會經常重演？最主要是因為你喜歡這種製造悲劇的人，也就是愛上不該愛的人。這種愛會化為怒火、怨氣，最後引火自焚。

時間放在逗你開心的人上，就不要埋怨他沒有大成就。出入要名車接送，又要在上流社會爭妍鬥麗的，這多是與富二代一起。遇到對你很好的科技奇才，可惜又嫌棄他是個悶蛋，沒等到他成功，你們已經分手了。

〈痴心換情深〉是要寫兩個人願意一起努力，共同見證，有所經歷才是真正的愛。

一片痴心並不能換取一往情深。真的愛要相互欣賞、尊重。學會珍惜眼淚，不要為不值得的人流，要為愛你的人而流。

賞析

流落在九十年代的「痴」

不同年代的流行歌詞可以紀錄不同時期的文化特色，如常用字詞。例如「痴」，在九十年代及以前的香港粵語流行歌詞裏常常出現，單就歌名而言就有〈一片痴〉、

〈傻痴痴〉、〈痴心的我〉、〈痴情意外〉、〈痴心等待〉、〈痴心換情深〉、〈痴心當玩偶〉、〈我恨我痴心〉、〈幾分傷心幾分痴〉等，多不勝數，但千禧後「痴」字已很少在流行歌詞中出現。

「痴」，指極度迷戀[1]。千禧後是崇尚選擇的年代，也許極度迷戀已不合事宜。即使在愛情的世界裏，「痴心一片，一往情深」也會被譏為過時與不智，所以這戀愛態度在重視時尚的流行曲國度裏早已式微。

〈痴心換情深〉是 1993 年出版的歌曲。抒情的小調、柔情的演繹，卻有激情的內容。詞作者所寫的，並非如周慧敏的聲線般甜如蜜餞的內容，而是一個全身投入愛情後得不到回報的悲劇。「放肆愛一陣」、「熱情熱愛倍難枕」、「愛上了你像似自焚」、「愛過痛苦一生」等句子，都強烈表現了女主角對愛情的義無反顧。這樣的內容，與旋律的調子和歌者的聲線是甚為強烈的對

[1] 「痴，極度迷戀某人或某種事物：痴情、書痴」。見中國社會科學院語言研究所詞典編輯室編：《現代漢語詞典》（香港：商務印書館(香港)有限公司，2003 年 12 月），頁 152。

比，卻又出奇地配合，因為玉女周慧敏在演繹本作品時，很配合忠於愛情、認真戀愛的主角形象，也就更容易令聽眾感受到痴心錯付和被辜負的可憐與無奈，當聽到「也許痴心可以換情深／在無望盼天憫」、「思想已永遠退不回頭／愛過痛苦一生／沾滿心中的淚印」時也倍覺傷感。

強烈的情感，不代表必須以激烈的方式表達才具力量。天時、地利、人和配合帶來的反差，可以令人加以震撼。〈痴心換情深〉歌詞中許多句子，由於要配合小調的溫婉，用字用語也較典雅，如「熱情熱愛倍難枕」、「在無望盼天憫」和「沾滿心中的淚印」。古典的用語像歌者在聽眾的耳邊將愛情的經歷和感受娓娓道來，概括地訴說主角因迷戀而生的執着，令人揪心。

「痴」與「狂」只差一線，「過時」與「時尚」則只差一字，許多事情都沒有明確的對錯，真的見仁見智。填詞時應否用「痴」字，也從沒因年代而有所規限，只視乎實際的需要。只要使用得宜，再配合上乘的旋律與動人的演繹，歌曲一樣可教人如痴如醉。

與淚抱擁

A1　來匆匆　消失不知心所蹤
　　離匆匆　碎了的心早已凍
　　還苦苦哀求着
　　還假裝多情重
　　輕輕的放下拋低我在半空

A2　情匆匆　風吹不熄的火種
　　人匆匆　背上哀傷心過重
　　誰可知心沉重
　　如高山一樣重
　　迷痴痴的我欲動難動

B　原諒我　原諒我
　　風中依稀聽到你説的話
　　生生世世未忘掉我
　　只因今天有苦衷
　　心中苦痛與淚抱擁
　　原諒我　原諒我
　　清風可否吹走破碎的夢
　　心深裏愛着仍是你
　　加快步伐沉重
　　呆看落淚隨清風破送

作曲．徐日勤
作詞．向雪懷
原唱．陳慧嫻

緣起

這首歌面世的時候，有一些樂評人批評〈與淚抱擁〉這
歌名，我認為沒必要回應。我在寶麗金當監製的時候，
公司訂閱了很多外國雜誌，有大家熟悉的《Billboard》，
還有行內人愛看的《Musician Magazine》（音樂人雜誌）
等。這些刊物內容豐富，有介紹不同的樂器、有關於杜
比系統（Dolby System）的技術發展，也有好音樂推薦，
還有樂評，讓我眼界大開。

樂評人對推動音樂很重要。好的文章，一定使讀者獲益
良多。在華語音樂世界，很多樂評都只是在評論歌詞，
而且是很個人化的。他們可能從來沒有寫歌的經驗，更
不要說有成名之作。這類樂評人多是通過自己的個人經
歷，憑空想像，便成文章。

在外國的樂評中，我們可以看到他們會寫 Sting 在新歌
中為什麼會換上不同的吉他，也會討論編曲或和弦改動
的效果。

創作一首歌非常複雜，因為要通過兩大媒介：歌手及旋
律。作品要適合歌手的個人能力及形象，同時亦要有好
的旋律及編曲。粵語歌曲因為有九聲的關係，可算是世
上最難創作的歌曲類別之一。

對於一些報章或書本中不明白專業實況的評論，我都會一笑置之，因樂評人往往既沒有向作者求證，也欠缺具見地的分析，跟外國專業的評論相比，水平相距甚遠。

〈與淚抱擁〉這四個字其實很簡單，不能人前有淚，才會獨自與淚相擁，互相慰藉。有足夠的痛，才有不停的淚。曾經為譚詠麟寫〈第一滴淚〉，當中提到「情是尖錐／你的心是鎚／甜夢為何被一一的敲碎」。男兒有淚不輕彈，也不能將失意常掛嘴邊，自認是失敗者。

這首歌是寫歌者深愛的人已離開，每個作夢不停的晚上，迷迷糊糊的聽到對方的哀求，身體似在半空隨風飄流，又似是被壓在高山下動彈不得。往後的日子，如活在夢中。

賞析

自欺欺人的惡夢

與淚抱擁，是對憂傷很具體的形容。懷抱中只有眼淚，什麼也沒有了，何其淒涼！然而，傷心的人需要安慰，溫暖有力的擁抱才能予人心靈的慰藉，如果說只有與淚抱擁，其實只是自欺欺人的想法，因為根本沒有實質的

肩膀可以依靠。

〈與淚抱擁〉就是在上述的氛圍下開展的傷感情歌,而內容就是一個愛得痴迷的女主角被耍的遭遇和感受!詞作者在 A1 已清楚交代戀人的立場和態度,就是背叛、虛偽與狠心。在這情況下,被拋下的女主角竟無法自拔,甚至陷入情緒的低谷。

為了表現主角低落的情緒,A2 與 B 段都是現實與主角幻想的交戰。戀人明明是匆匆的離開了,主角也心碎了,卻仍沉溺於舊情之中,還想像在風中依稀聽到對方的道歉!「原諒我/ 原諒我」、「生生世世未忘掉我/ 只因今天有苦衷」等句子,與戀人實際的反應「輕輕的放下拋低我在半空」形成強烈的對比,因此當主角唱至「心中苦痛與淚抱擁」和「心深裏愛着仍是你」的時候,就更覺她的淒涼與執迷了。

歌詞有大量疊字,除了配合旋律節奏外,也能配合主角迷亂的心理狀態,呼應 A2 的末句的「迷痴痴的我欲動難動」。負心人「來匆匆」、「離匆匆」、「情匆匆」、「人匆匆」,將主角「輕輕」拋下,這些句子語氣都是快速的,像難以掌握,就如愛情的消逝無法挽留。相反,

主角卻是「迷痴痴」的以為感情「生生世世」，拖沓的語調就似在與現實的殘酷拉扯角力，進一步顯示她的不智。

極少人可以在愛情路上永遠一帆風順，失敗時情緒低落、恍恍惚惚、需要發洩也是人之常情。流行曲絕對是一個排遣情緒的有效渠道，因此不論什麼年代，也有大量有關失戀的作品。經歷悲歡離合，笑過、哭過、痛過、唱過後又是新的一天；只要不落入自欺欺人的困局，清醒以後還有數不盡風光明媚的日子。

祇有你不知道

A1 若你想問我不會否認　只有你可以　令我生命再有熱情
心不知醉或醒　但這份痴心　唯獨你是看不明

B1 常在暗戀你想你等你　我的眼神泛濫着愛情
能令天知道她知道　應知道都知道偏偏你未知
然後看秋去冬去春去　始終兩人未是愛侶
無論真知道不知道只知道是我心碎

A2 讓你的熱愛點我生命　只有你可以　贈我希望賜我熱情
不惜躲進夢境　願你像倒影　投在我熱熾心靈

C 獨白：
當我第一眼見到你嘅時候　我真係好想走到你面前
話畀你知　你好靚
但係我始終都只係靜靜咁坐喺度　偷偷咁望住你
喺你要離開前嘅最後一刻
竟然係你走到我面前同我講拜拜
其實你知唔知道呀　我真係好鍾意你㗎

B2 常在暗戀你想你等你　我的眼神泛濫着愛情
能令天知道她知道　應知道都知道偏偏你未知
然後看秋去冬去春去　始終兩人未是愛侶
無論真知道不知道只知道是我心碎
無論你真知道不知道只知道是我心碎
情話不知道怎麼説方可以令你痴醉

作曲・李偲菘
作詞・向雪懷
原唱・張學友

緣起

常言道很多事不知道比知道好，知道了就會有煩惱。我們的煩惱都來自世事，來自貪嗔痴。對這句話越來越欣賞，正所謂「多一事不如少一事」。

在寫這首歌之前曾為雷安娜寫的〈問為何〉填詞，就是以佛家所說的貪嗔痴為主題。可惜我們是凡人，自難超脫。對愛恨痴纏，生離死別，又怎能看透？

〈祇有你不知道〉副歌部分的旋律結構是最難寫詞的。在創作前曾致電李偲菘，因為他寫這歌時已經有「只有你不知道」這句國語歌詞，他很想我在粵語歌詞中能作保留。

我三番四次閱讀旋律，結論是無法將粵語「只有你不知道」這六個字連貫地放進歌裏去，只可以分拆寫進歌中。

愛的感覺是很奇特的，當一個女生心有所愛時，身邊追求她的、仰慕她的、暗戀她的，她都可以視若無睹。當一個男生情有獨鍾時，雙眼也是無時無刻的盯着對方，不會橫視。

這首歌寫一個情有獨鍾的男生，用盡各種各樣的手法，

不單身邊所有朋友都知道他的心跡，就連上天都知道了，可是女方卻絲毫沒有發現。這種遙遠的愛，痛不欲生。秋去了，冬去了，春去了，又來到夏季，一個熱情奔放的季節，可惜戀情依然還未開始。

遙遠的愛像個倒影，常在心靈，不能觸摸，輕觸亦恐怕會變形。

這歌錄唱完畢後，學友想加上獨白，問我意見，我當然贊成。他覺得意猶未盡，想將感覺延伸。我鼓勵他自己想到什麼就說什麼，如果偏離主題，我才會提出意見。學友暗戀美薇時，也可能有如歌中的感覺。他很幸運，能娶得美人歸。故此，這首歌其實學友是有份參與創作的。在此特別鳴謝學友的幫忙！

賞析

暗戀與明愛之間

憑歌寄意，是不少人曾使用的表達方式。尤其在八、九十年代，卡拉 OK 盛行，也有不少人喜歡致電或去信電視及電台節目點歌，於是許多人喜歡選流行曲向特定對象表達內心的感受。

暗戀到一個程度，需要表白，找來一首歌，希望對方明白自己的心意，在歌聲響起的一刻「棄暗投明」，向心上人坦坦白白。這方法可能比說話容易，至少可減少尷尬的感覺。

然而，在芸芸有關暗戀的歌曲中，如果選了〈祇有你不知道〉，就要有足夠的勇氣與心理準備，因為這首歌雖然關於暗戀，卻是徹頭徹尾的毫無保留，也絕不轉彎抹角地高呼我愛你！

由歌詞的第一句「若你想問我不會否認」開始，整首歌都是主角對心上人的表白和讚美。主角更不打算讓心儀的對象有喘息機會，坦率地不斷訴說因為對方不察覺自己的愛意而心碎。「常在暗戀你想你等你/ 我的眼神泛濫着愛情/ 能令天知道她知道/ 應知道都知道偏偏你未知」、「無論你真知道不知道只知道是我心碎/ 情話不知道怎麼說方可以令你痴醉」等都是非常直接的句子，相信聽罷一曲，再笨的人也會明白選歌者的心意，是否接受又是另一回事。

暗戀變成明目張膽的告白，到歌曲中段還要再下一城，安排一段獨白，唯恐對方不夠震撼！「其實你知唔知道

呀/我真係好鍾意你㗎」，說完這段獨白，對方真的沒可能再不知道了！歌曲中加插獨白，是創作的心思，至於效果如何，能否令歌曲更出色和吸引，就要視乎整首歌的結構、上文下理的銜接和說白者的演繹了。喜不喜歡，見仁見智，全屬個人口味。例如〈祇有你不知道〉的獨白，可以令表白更直接震撼，但也有可能讓人覺得肉麻露骨。除本作品外，還有不少粵語流行曲有獨白的安排，如〈再坐一會〉、〈天各一方〉、〈留給最愛的說話〉等，某些歌曲的獨白甚至比唱詞更能令聽眾留下深刻的印象！

明愛又好，暗戀也罷，總可找到合適的歌曲傳情達意。有言創作人必須具有豐富的感情閱歷，才能在作品中反映大千世界的七情六慾；若真如此，相信暗戀充其量只能屬入門程度的體驗吧！

講不出再見

A1　是對是錯也好　不必說了
　　是怨是愛也好　不需揭曉
　　何事更重要　比兩心的需要
　　柔情蜜意怎麼可缺少

A2　是進是退也好　有若狂潮
　　是痛是愛也好　不需發表
　　曾為你願意　我夢想都不要
　　流言自此心知不會少

B　　這段情　越是浪漫越美妙
　　離別最是吃不消

C　　我最不忍看你　背向我轉面
　　要走一刻請不必諸多眷戀
　　浮沉浪似人潮　那會沒有思念
　　你我傷心到講不出再見

作曲・趙容弼/ 千家和也
作詞・向雪懷
原唱・譚詠麟

緣起

香港大球場位於香港島掃桿埔東院道 55 號,於 1994 年
3 月重建完成及啟用。康文署為隆重其事,特別安排了
紅透半邊天的天皇巨星譚詠麟(Alan)於 1994 年 4 月
22 至 24 日舉行「譚詠麟 94 純金曲演唱會」。一個可
容納四萬人的新場地,一場集合了數以萬計熱情歌迷的
演唱會,也是香港人期盼的盛事。

當年,寶麗金上上下下都不停開會,為這場演唱會的曲
目、製作、宣傳等事項作準備。我們要配合演唱會主題
特別創作一首新歌,方便 Alan 接受電台和電視訪問的
宣傳。那是一首改編歌曲,由我來負責寫歌詞。

我接到指示,這是演唱會完結前的最後一首歌。一首新
歌只有兩三個月的宣傳期,放在所有金曲之後的壓軸,
除非是特別好的歌,否則很難膾炙人口。

試想像,四萬人依依不捨的離開,將會是一個多麼感人
的場面,當中會有多少眼淚,多少尖叫?若置身其中,
又會有多難受?

〈講不出再見〉就是描寫譚詠麟唱這歌來送別歌迷的那
一刻。歌迷整晚給偶像的歌聲擁抱着,甜如被寵壞的孩
子。曲終人散,面對現實,只留回憶。

愛情也是一樣，最後不是生離，就是死別，別無選擇。死別是最好的，讓愛你的人看着你的人生落幕，陪伴你走到最後一秒。

生離卻沒有心甘情願的，所以離別最是吃不消。我信奉的愛情是沒有對或錯的，只有快樂和痛苦。沒有誰欠了誰，只有兩心知。

真正的愛要能互相諒解才不負真心。最清楚這段感情的莫過於自己，所以無須向人交代。

夢想與愛，有些時候要二擇其一。如果選擇了愛，被你愛的人就是最幸福的。無論有多愛，都會分開。人到了最傷心的時候，可以欲哭無淚，欲言無語。背着離開，也會多次回頭，無限眷戀。

賞析

情人的分別成就驪歌的經典

〈講不出再見〉是譚詠麟「海量」金曲中最為人熟悉的經典之一，因為他在多次演唱會也選唱這首歌，藉以在謝幕時向觀眾道別。

在歌迷心目中，這是一首具代表性的驪歌。從歌中可聽
到偶像對演出和歌迷的不捨，並期待下次再聚。不少人
甚至在畢業禮和惜別會唱〈講不出再見〉，這歌的流行，
真的要歸功那簡明扼要的歌名！

倘若留意歌詞，不難發現〈講不出再見〉是一首與戀人
道別的情歌，而非如李白〈送友人〉「揮手自茲去，蕭
蕭班馬鳴」或王勃〈送杜少府之任蜀州〉「海內存知己，
天涯若比鄰」般的友誼萬歲。歌中所寫的，是一對臨別
的戀人，即使彼此曾共度美好的時光，也曾為對方認真
付出，但因明白散聚進退在生命中只屬尋常，所以放下
昔日的對錯和愛怨，豁達接受和面對分開的一刻。

「再見」不一定要說出來，分開也不一定要互相怨懟，
更不必將任何事情和感受也公開數算和發表。只要明白
在人生不同的階段可能有不同的選擇和需要，就可接受
各種無法自控的轉變。離別的傷感是難免的，C段也將
這種感情具體地表現了出來：「我最不忍看你/ 背向我
轉面」是很細緻的動態描述，明明已背向，準備隨時離
開，卻又不捨的再度回頭，令人不忍再看！這一刻，歌
曲悲傷的氣氛被推向極致，也解釋了為什麼二人最後

「傷心到講不出再見」。

只憑歌名不一定可以判斷歌詞的內容和立意，詞作者可
能就是要出乎聽眾的意料，所以有些人會傻傻的在婚宴
上播〈最愛是誰〉、〈一生中最愛〉或〈合久必婚〉等
「名不副實」的悲慘情歌。〈講不出再見〉則是一個異
數，它已由一首悲慘的歌變為人們心目中動人的驪歌，
因為歌者與聽眾已不再在乎歌詞實際的內容，只借助歌
名的意思表達對歌迷的感激和對偶像的支持，並共同為
這歌注入正能量，令原本傷感的歌曲也變得令人溫暖。

歲月的足跡

創作生涯裏遇到的人、經歷的事、嚐過的滋味,交織多彩多姿的生活,留下了情感的足跡。舊照片中的影像,不只是隨時間流逝的往事,也是幕幕印在腦海裏真摯瑰麗的回憶。

雨絲·情愁

p.34

譚詠麟與向雪懷合作無間，Jolland 首奪填詞獎項的作品正是 Alan 的金曲〈雨絲·情愁〉。

午
夜
麗
人

p.44

〈午夜麗人〉描寫細膩，深入民心，譚詠
麟更因此作弄向雪懷，公開問他是否喜歡
流連風月場所，所以寫得這首好詞。

東山飄雨西山晴

p.52

一代歌后鄧麗君與向雪懷於錄音室留影。
鄧麗君甜美的歌聲與笑容，永留歌迷心中。

月
半
小
夜
曲

p.59

〈月半小夜曲〉的成功不是偶然。李克勤
與監製黃祖輝因不滿第一次出版的效果，
於《命運符號》再度錄唱〈月半小夜曲〉，
終大獲好評。

遲
來
的
春
天

p.66

當譚詠麟的歌迷都以為〈遲來的春天〉源
自刻骨銘心的戀愛時，原來歌名竟與麻將
耍樂有關。

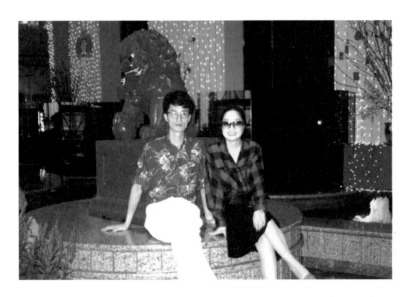

文
明
淚

p.72

反戰的題材不是粵語流行曲的主流，幸小鳳姐胸襟廣闊和勇於嘗試，〈文明淚〉才得以順利面世。

美少女戰士

p.81

向雪懷向黃祖輝借將，找來了王馨平、周慧敏與湯寶如合唱港版《美少女戰士》主題曲。

那
有
一
天
不
想
你

p.90

〈那有一天不想你〉囊括了 1994 年四大電
子傳媒的金曲獎項,更在香港電台主辦的
「第十七屆十大中文金曲頒獎典禮」獲得
「全球華人至尊金曲」獎,堪稱黎明歌曲
的經典。

難得有情人

p.97

初出道的關淑怡讓向雪懷留下了深刻的印象，並因此為她度身訂造〈難得有情人〉的歌詞。

一
人
有
一
個
夢
想

p.103

黎瑞恩在向雪懷的心目中是一個永遠笑得
開懷的女生，所以希望她藉〈一人有一個
夢想〉建立開朗正面的形象。

陳百強──夢裡人

我的
故事

p.111

〈我的故事〉收錄於陳百強 1987 件出版的
專輯《夢裏人》，Danny 多次於訪問中提
到這是他最愛的歌曲。

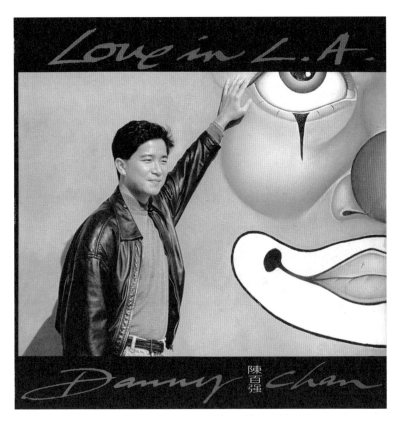

一生不可自決

p.119

〈一生不可自決〉收錄於陳百強 1991 年
出版的專輯《Love In L.A.》，向雪懷希望
Danny 每次唱這首歌時都能得到正能量。

天長
地久

p.127

1992 年的照片，右邊依次為周啟生、黃祖
輝、鄭中基、向雪懷與葉廣權。

朋
友

p.141

譚詠麟相識滿天下，由他唱〈朋友〉最為
合適，向雪懷則在歌詞中隱藏了對友情的
獨到見解。

三位音樂人聚首合照，右邊順序為黎明、
周治平、向雪懷。

拾
荒
者

盧冠廷獨特且具張力的歌聲，在〈拾荒者〉
的演繹中表露無遺。

p.178

世界會變得很美

p.184

向雪懷與草蜢屬同一公司，所以合作無間。作品除了〈世界會變得很美〉外，還有〈黃昏都市人〉、〈兒童不宜〉、〈愛一次便夠〉等。

七
級
半
地
震

p.190

〈七級半地震〉的寫作手法別具創意，令
甄妮這首快歌深入民心。

一
生
不
變

p.196

〈一生不變〉以戀人的分離反映香港 1997
年前的移民潮，這是連原唱的李克勤也不
知道的創作構思。

p.203

痴
心
的
我

〈痴心的我〉是向雪懷於張國榮加盟了華
星唱片公司後，為他寫的第一首歌，也是
Jolland 第一次為 Leslie 寫歌。

藍
月
亮

p.209

「藍月亮」這天文現象可遇不可求,在職場上建立的友誼也同樣珍貴。照片中除李克勤外,還有鄺美雲、潘美辰、莫鎮賢等歌手。

痴
心
換
情
深

p.219

〈痴心換情深〉是 1993 年
出版的歌曲，動人的曲詞加
上周慧敏柔情的演繹，讓歌
迷留下深刻印象。

與
淚
抱
擁

向雪懷與陳慧嫻在廣東電視台珠江頻道的
節目《麥王爭霸》中合照。

祇
有
你
不
知
道

p.229

〈祇有你不知道〉錄唱後，張學友想加上
獨白，向雪懷贊成，所以這首歌學友其實
有份參與創作。

中學時期向雪懷（左三）最熱衷的不是創作，而是舞蹈，多次
代表學校參加比賽獲獎。

徐小鳳、蔡國權與向雪懷多次合作，感情深厚。

上　香港電台文教組與香港作曲家及作詞家協會於 2003 年聯合製
　　作節目《真音樂》，向雪懷為主持之一，在節目中訪問人稱「香
　　港才子」的著名詞作家黃霑。

右上　向雪懷、徐日勤與殿堂級音樂家顧嘉煇合照留念。

右下　音樂人喜與著名詞作家盧國沾（前排左一）及鄭國江（前排中
　　　間）聚首一堂。

向雪懷與潘源良（右一）、林振強（右二）及劉卓輝（左一）於香港作曲家及作詞家協會的活動中碰面。

向雪懷第一首出版的歌詞是陳秋霞主唱的〈夢的徘徊〉，圖中左邊
依次為向雪懷、鄭東漢、陳友、陳秋霞、鄭東漢夫人、Uncle Ray。

上　　向雪懷擔任國際華語音樂聯盟主席，於 2010 年頒發「華語金曲獎」予陳奕迅。

右上　向雪懷與劉德華（左二）及製作人李安修（左一）在錄音室留影

右下　向雪懷（後排右三）於「全球華人音樂創作大賽」發佈會與音樂人周治平（前排左一）、李宗盛（前排中間）、童安格（前排右二）、羅大佑（前排右一）等合照。

向雪懷、簡嘉明與黎彼得聚會，談粵語流行曲的發展。

向雪懷獲香港作曲家及作詞家協會於「2014 CASH 週
年晚宴暨金帆音樂獎頒獎典禮」頒發「CASH 音樂成就
大獎 2014」。

金曲獎項列表

年份	作品名稱	香港電台十大中文金曲頒獎音樂會（屆別）	商台叱咤樂壇流行榜頒獎典禮
1982	雨絲·情愁	● （5）	未舉辦
1983	遲來的春天	● （6）	未舉辦
1985	雨夜的浪漫	● （8）	未舉辦
1985	聽不到的説話	● （8）	未舉辦
1986	朋友	● （9）	未舉辦
1987	我的故事	● （10）	未舉辦
1989	一生不變	● （12）	
1989	難得有情人	● （12）	
1990	一千零一夜	● （13）	
1991	對不起，我愛你	● （14）	
1993	夏日傾情	● （16）	
1993	一人有一個夢想	● （16）	

無綫電視十大勁歌金曲 頒獎典禮	新城電台新城勁爆 頒獎禮	
未舉辦	未舉辦	
●	未舉辦	
●	未舉辦	
●	未舉辦	本作品同年獲無綫電視十大勁歌金曲頒獎典禮「最佳作詞獎」。
●	未舉辦	
	未舉辦	
●	未舉辦	
●	未舉辦	
	未舉辦	
●	未舉辦	
●	未舉辦	
●	未舉辦	本作品同年獲香港電台十大中文金曲頒獎音樂會「最佳中文（流行）歌詞獎」。

年份	作品名稱	香港電台十大中文金曲頒獎音樂會（屆別）	商台叱咤樂壇流行榜頒獎典禮
1994	那有一天不想你	●（17）	●
1995	一生最愛就是你	●（18）	
1995	如夢初醒	●（18）	

無綫電視十大勁歌金曲頒獎典禮	新城電台新城勁爆頒獎禮	
●	●	本作品同年獲香港電台十大中文金曲頒獎音樂會「全球華人至尊金曲」、商台叱咤樂壇流行榜頒獎典禮「叱咤樂壇至尊歌曲大獎」、無綫電視十大勁歌金曲頒獎典禮「金曲金獎」及新城電台新城勁爆頒獎禮「新城勁爆年度歌曲大獎」。

本表格只列出向雪懷於 1982 至 1995 年在香港四大電子傳媒機構舉辦的流行音樂頒獎禮所得的歌曲獎項

向雪懷

畢業於九龍工業中學及理工學院,第一份工作是寶麗多唱片公司的錄音室助理。為了有更大的創作空間,三年後離職,到了香港大學土木工程學院工作。五年後接受邀請回到寶麗金唱片公司當監製,監製專輯總銷售量超過一千萬張,之後晉升為藝員製作部主管。1997 年轉到 BMG 音樂出版有限公司當董事總經理。2000 年開始創業,發展新媒體業務,成功將華語及韓語音樂推到全球的音樂網站 iTunes 作單曲發售,並在十大銷售榜連番上榜。

創作了約一千首粵語及國語歌,包括〈朋友〉、〈一生中最愛〉、〈月半小夜曲〉、〈講不出再見〉、〈那有一天不想你〉、〈難得有情人〉、〈一人有一個夢想〉、〈東山飄雨西山晴〉等。

成立國際華語音樂聯盟,也是前香港作曲家及作詞家協會理事及副主席、香港政府委任演出藝術委員會召集人、香港歷史博物館專家顧問、澳門創意產業協會副會長。2014 年獲西班牙聖加貝爾教會聖加貝爾教育城大學頒發榮譽博士,同年獲香港作曲家及作詞家協會頒發「CASH 音樂成就大獎 2014」。

電郵：xiangxuehuai@foxmail.com

簡嘉明

作者介紹

畢業於香港中文大學，主修中國語言及文學，曾獲「全港
青年學藝大賽中文寫作公開組冠軍」。2010 年獲香港大學
文學碩士銜，研究流行歌詞，並於 2012 年出版書籍《逝去
的樂言——七十年代以方言入詞的香港粵語流行曲研究》。

大學畢業後，於中學任教中國語文、中國文學及普通話等
科目，後轉職教育局課程發展處，從事中國語文及中國文
學科的課程發展工作。

2006 年拜著名流行曲監製及填詞人向雪懷為師。首次發表
的作品《愛是樹上的糖果》，獲得「21cn 全國網絡歌手大
賽網樂壇最佳歌詞獎」。曾合作的歌手包括譚詠麟、陳慧
琳、杜麗莎、關淑怡、王宗堯、泳兒、張惠雅、麥家瑜、
亢帥克、李卓庭、鄺祖德等。

現為全職創作人。寫流行歌詞、散文、劇本及舞台劇歌
詞，曾參與填詞的劇目包括《象人》、《舞步青雲》、
《長腿叔叔》。又以美容達人身分撰寫網誌，分享化妝打
扮、購物飲食和旅遊的經驗心得。2014 年出版書籍《Bling
Bling 女人》，探討對女性化妝打扮及擁有亮麗人生的看
法。現為網站 Sunday more VIP Blogger（http://vipblog.
sundaymore.com/showynanakan/）、香港 01 博評作者
（http://www.hk01.com/blogger/profile/481）。

Facebook Fanspage：
https://www.facebook.com/showynana/
Instagram：SHOWYNANA
微博：簡嘉明 Showynana

鳴 謝

譚詠麟　先生	沈祖堯　教授
曾葉發　教授	鄧昭祺　教授
馮祿德　先生	盧國沾　先生
鄭國江　先生	李克勤　先生
高勵節　先生	奇戈　先生
麥詠紅　女士	曹嗣標　先生
陳賢耿　先生	詹德威　先生
湯一鳴　先生	郭建基　先生
張敬智　先生	潘浩峰　博士
馮志文　先生	香港作曲家及作詞家協會

責任編輯	寧礎鋒
書籍設計	姚國豪

書　　名	愛在紙上游——向雪懷歌詞
作　　者	向雪懷
	簡嘉明

出　　版	三聯書店（香港）有限公司
	香港北角英皇道四九九號北角工業大廈二十樓
	Joint Publishing (H.K.) Co., Ltd.
	20/F., North Point Industrial Building,
	499 King's Road, North Point, Hong Kong
香港發行	香港聯合書刊物流有限公司
	香港新界荃灣德士古道二二〇至二四八號十六樓
印　　刷	美雅印刷製本有限公司
	香港九龍觀塘榮業街六號四樓 A 室
版　　次	二〇一六年五月香港第一版第一次印刷
	二〇二一年五月香港第一版第三次印刷
規　　格	特十六開（150mm × 210mm）二八八面
國際書號	ISBN 978-962-04-3950-6

©2016 Joint Publishing (H.K.) Co., Ltd.

Published & Printed in Hong Kong

三聯書店
http://jointpublishing.com

JPBooks.Plus
http://jpbooks.plus